天然コケッコー ⑤

……くらもちふさこ……

集英社文庫

天然コケッコー ■5■ もくじ

天然コケッコー
scene29 ·············· 5

scene30 ············· 43

scene31 ············· 79

scene32 ············· 121

scene33 ············· 159

scene34 ············· 197

scene35 ············· 232

scene36 ············· 271

くらもちふさこ

天然コケッコー ⑤

scene29 遊ぼう

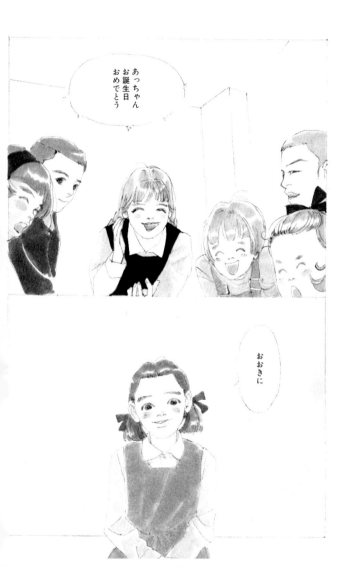

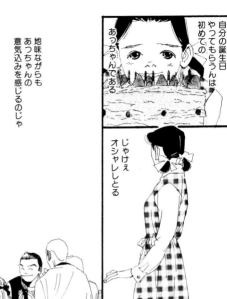

地味ながらも
あっちゃんの
意気込みを感じるのじゃ

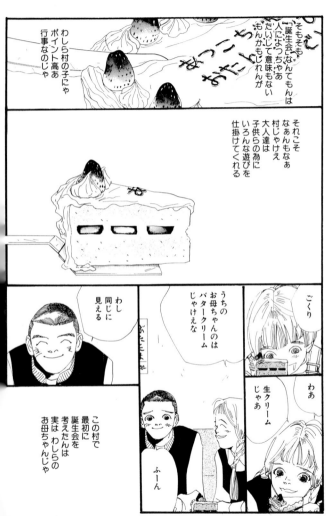

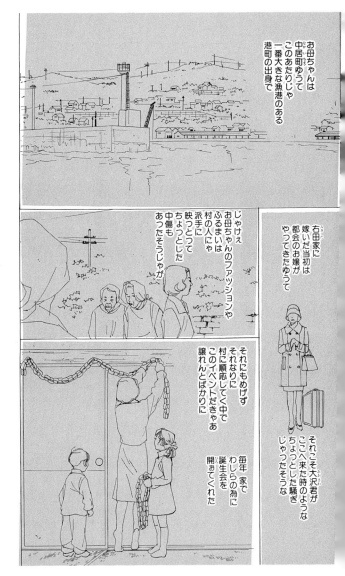

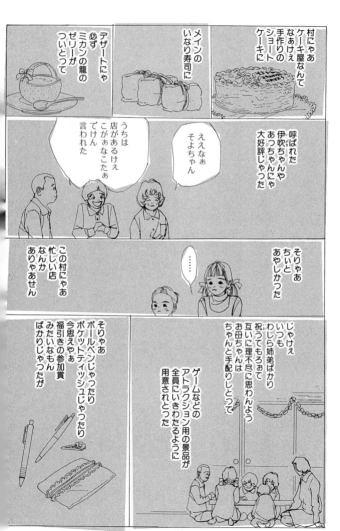

ゲームで勝ち取った
それらは

「サユリ」ができて

今日のあっちゃんや
伊吹ちゃんの誕生会も
出来るようになったんは
つい先頃のことじゃ

カッちゃんの
お母さんの好意で

貼り絵
じゃあ！

あっちゃん
じゃよ

おおきに

今も
机の引き出しん中で
大いばりしとる

こりゃあ
さっちゃんから
じゃったな

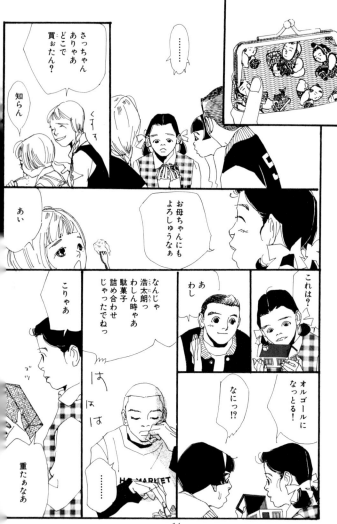

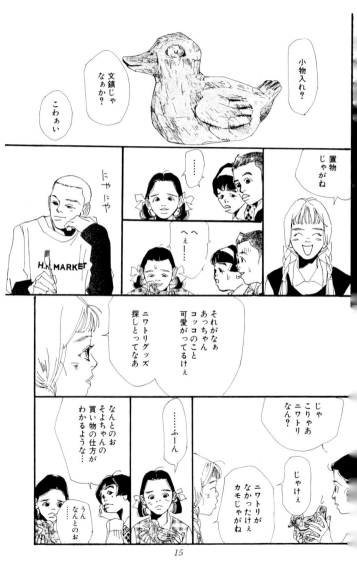

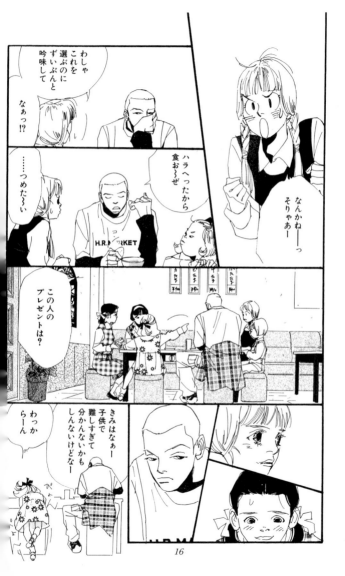

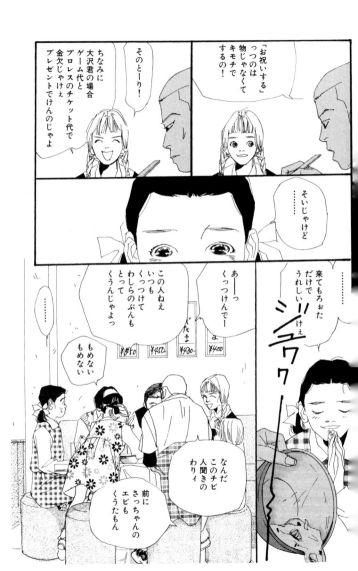

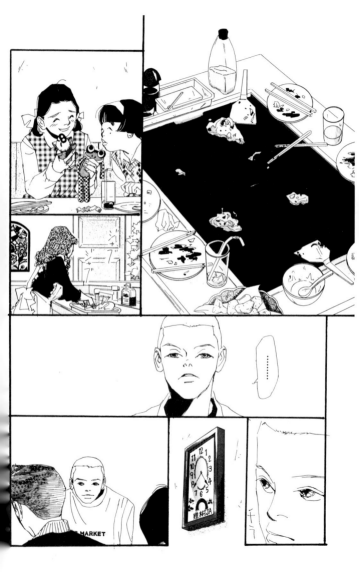

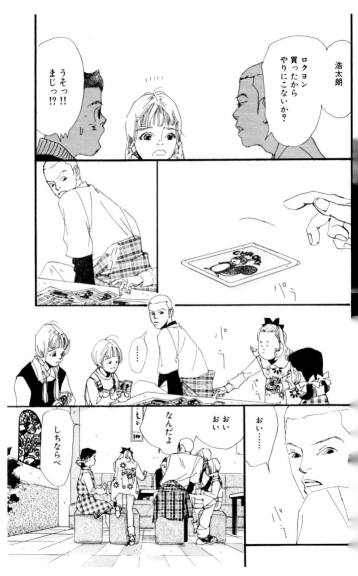

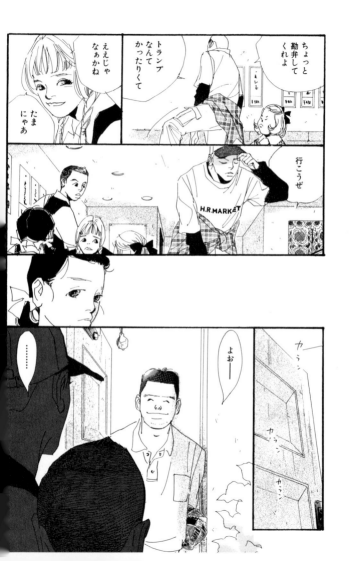

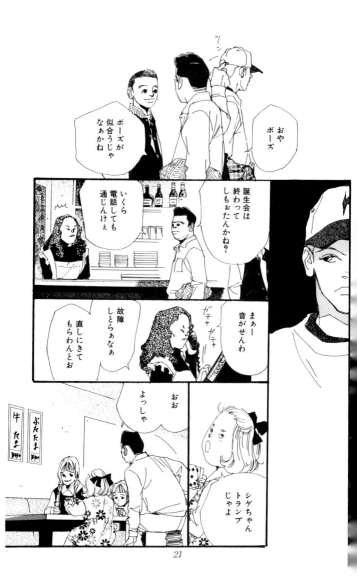

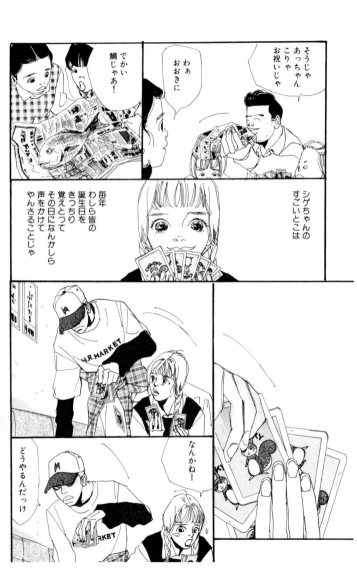

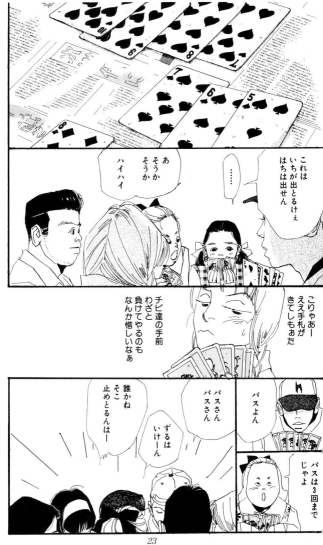

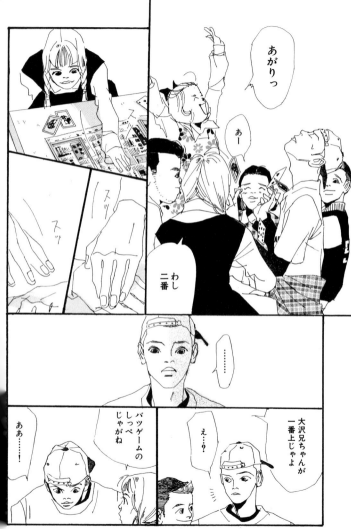

ヘタすりゃあ
しっぺの為の
トランプゲームのようじゃが

もぉ
おりゃ
コツ 分かったから
勝ちに
いくからな
そのとーりなのじゃ

ババヌキに
しようやぁ

ババヌキじゃ
なぁと
さっちゃん
しっぺでけん

みんな同じ気持ちの手になっとるんがええ

パスに

あ

そりゃー

それじゃが

あー…

手が
振り下ろされる
一瞬

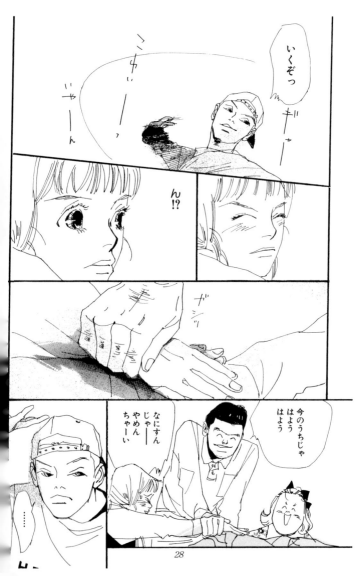

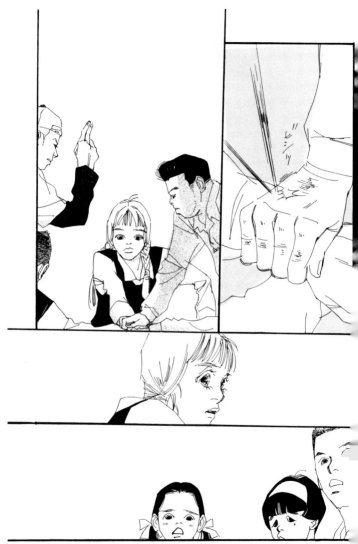

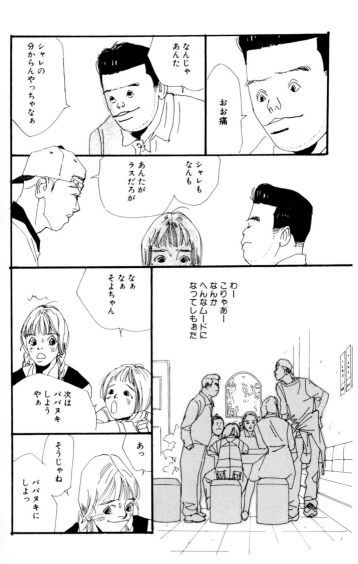

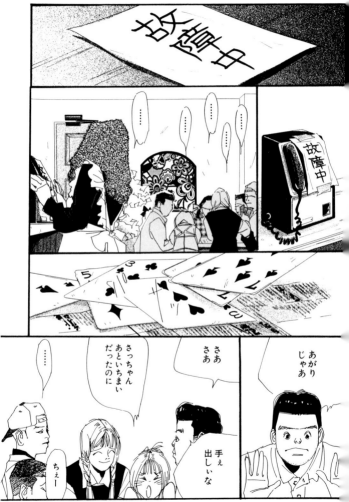

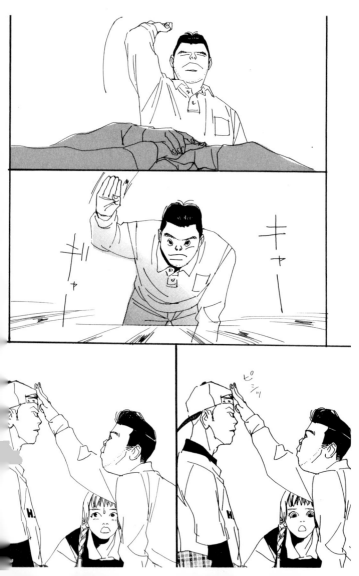

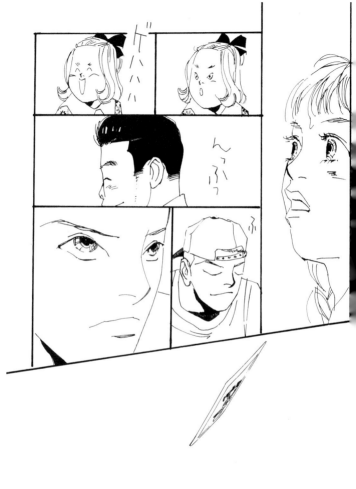

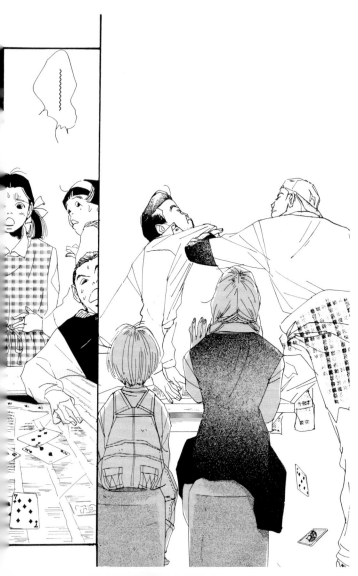

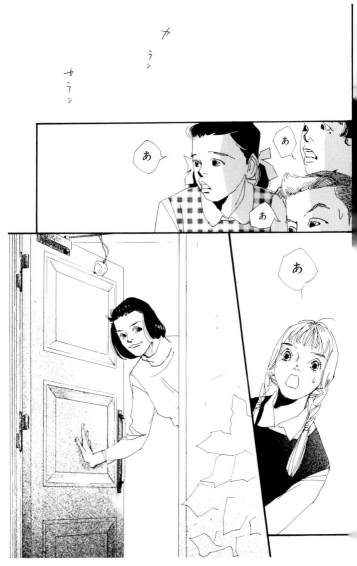

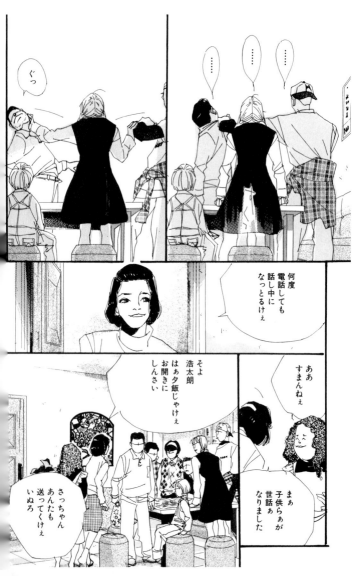

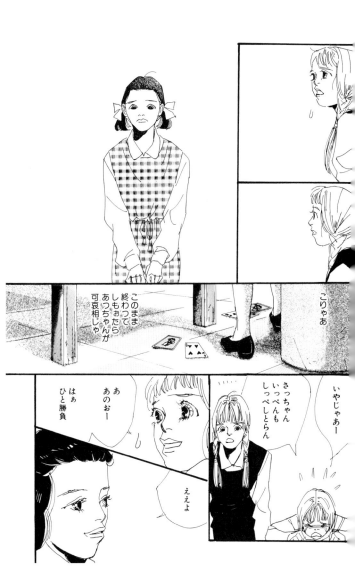

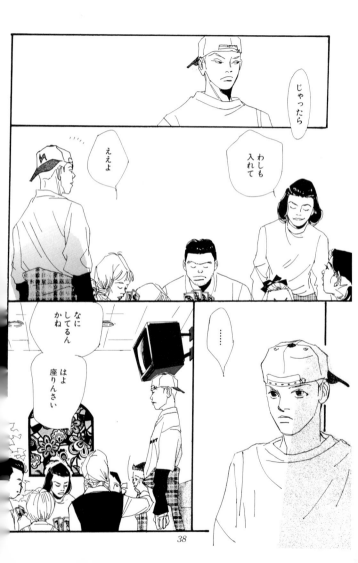

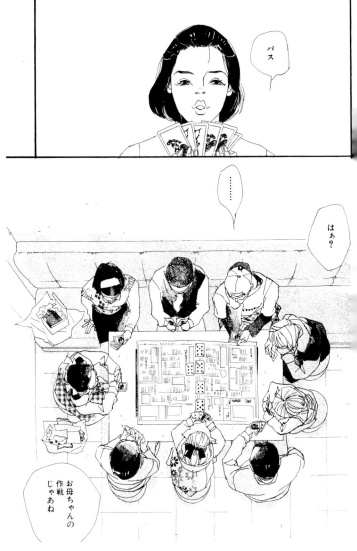

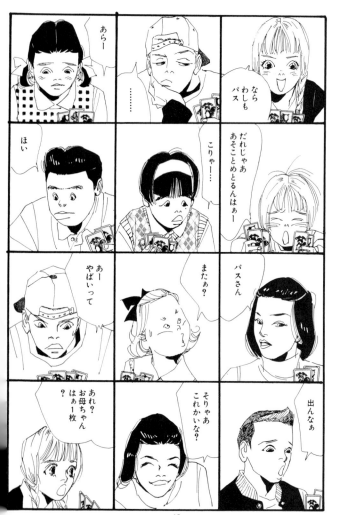

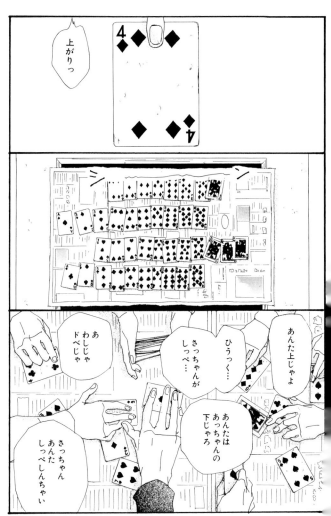

scene29「遊ぼう」―おわり―

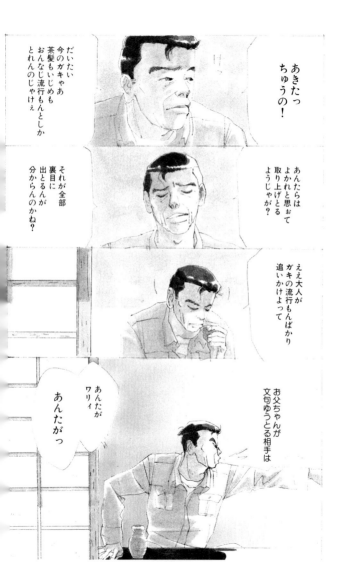

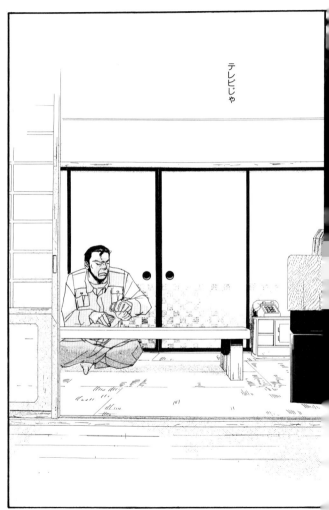

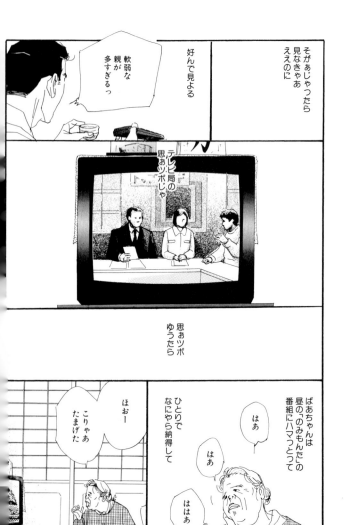

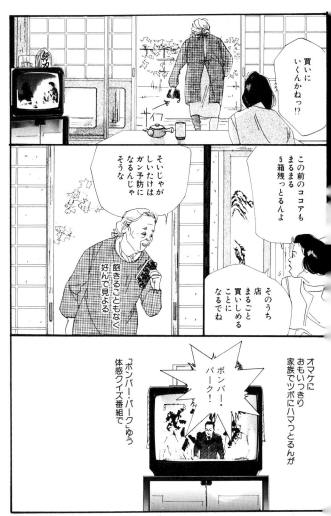

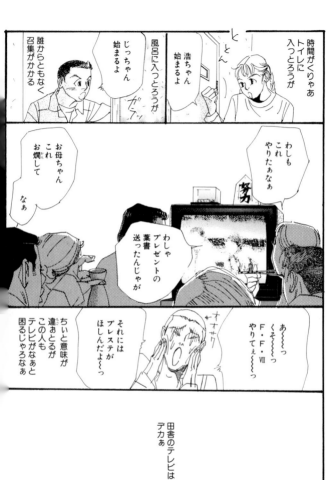

田舎のテレビはデカぁ

その大きさは
わしらの期待にも等しい

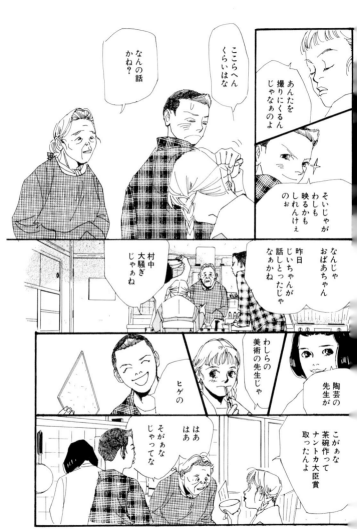

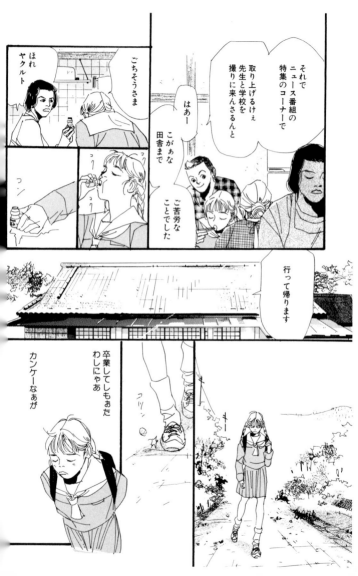

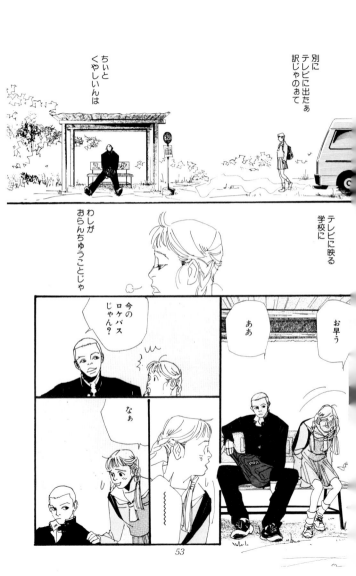

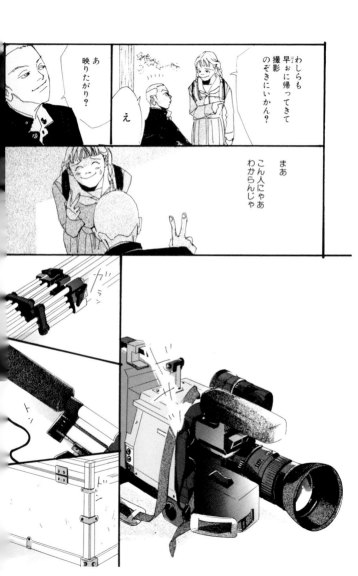

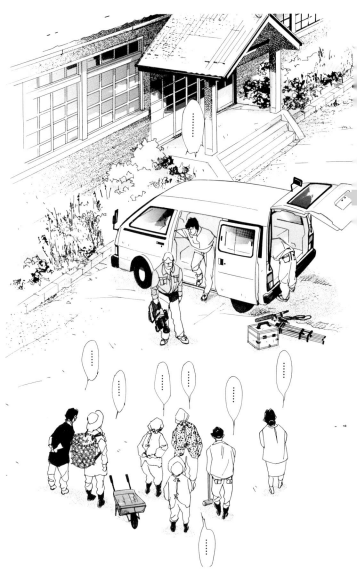

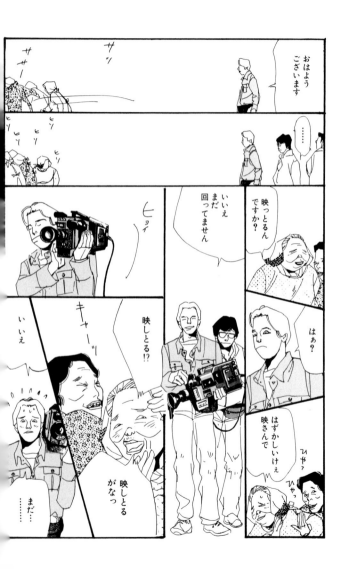

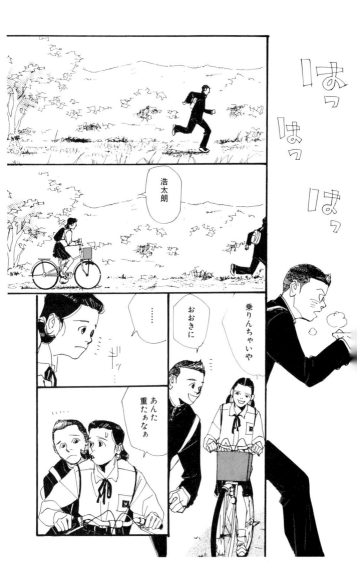

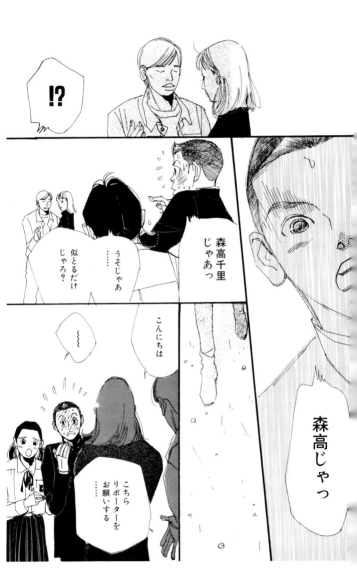

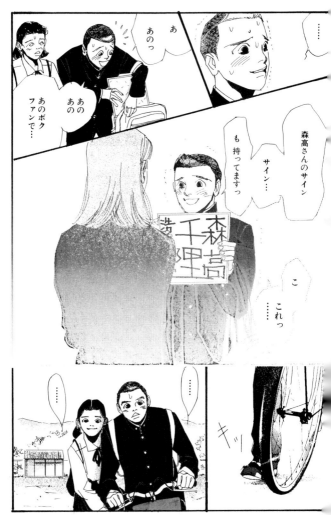

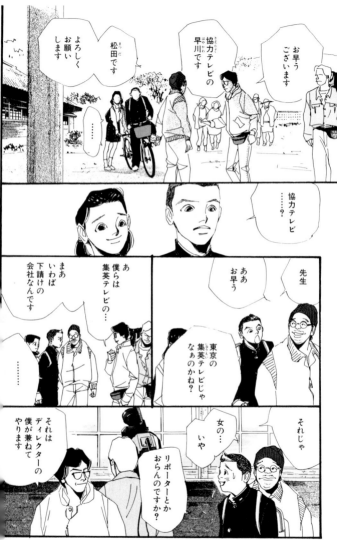

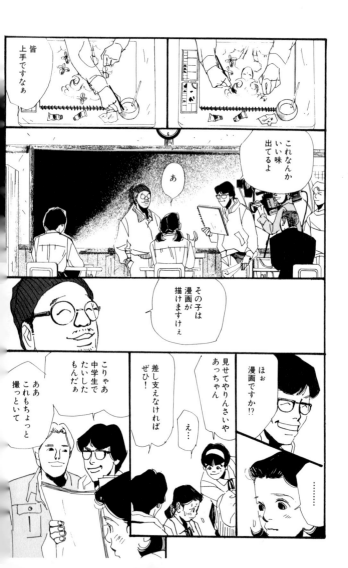

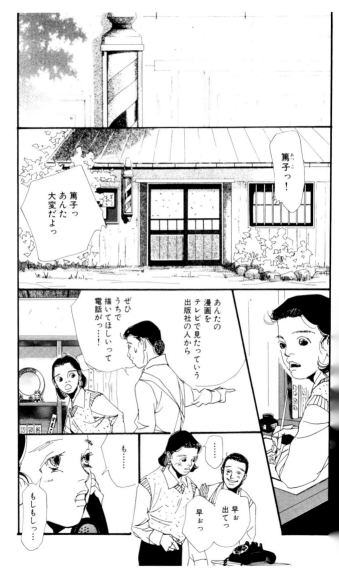

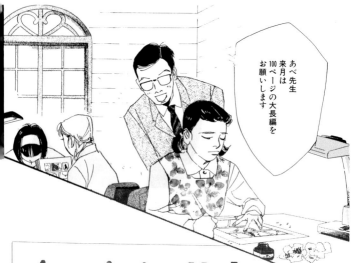

あべまやこサイン会

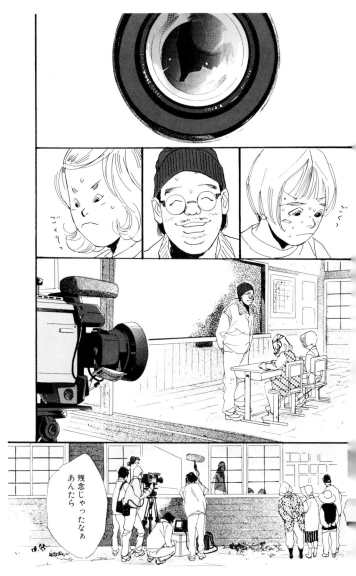

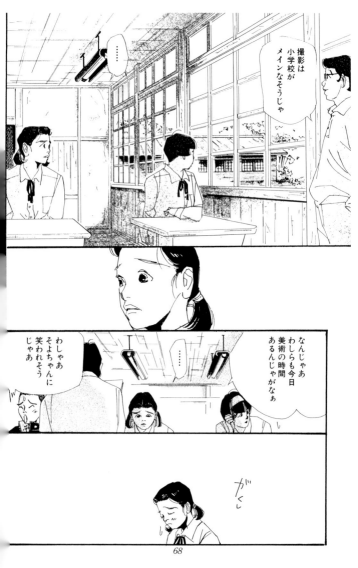

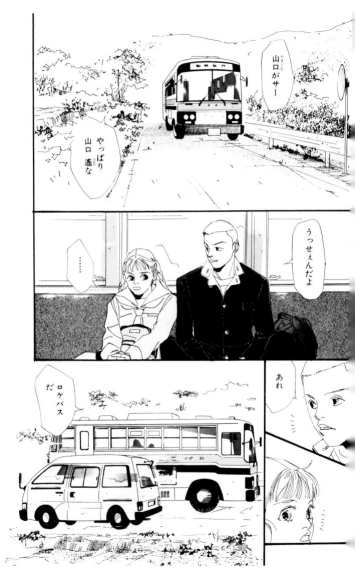

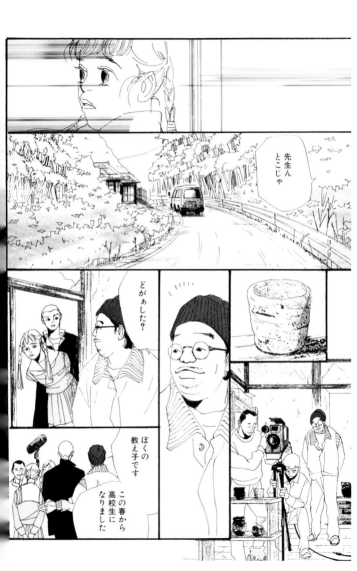

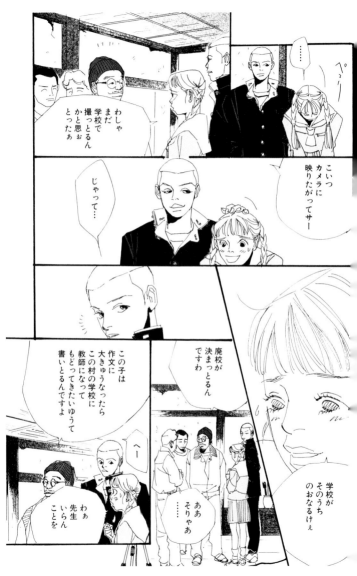

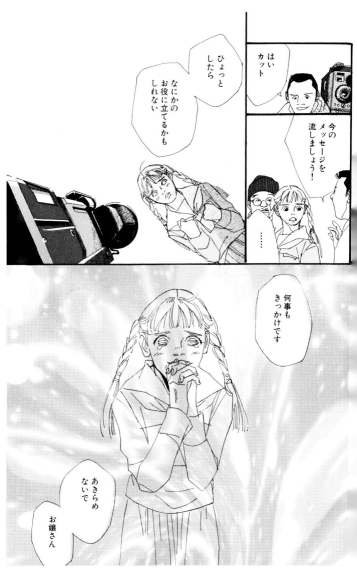

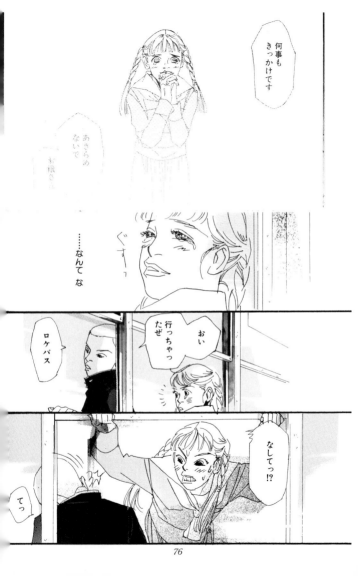

わしらの
期待は
大きゅうて

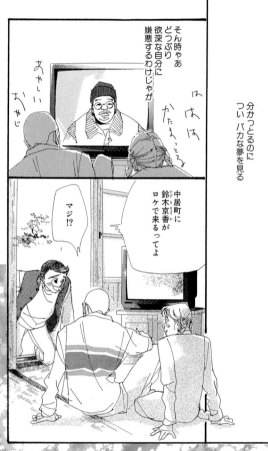

scene30「村にテレビがやってきた」ーおわりー

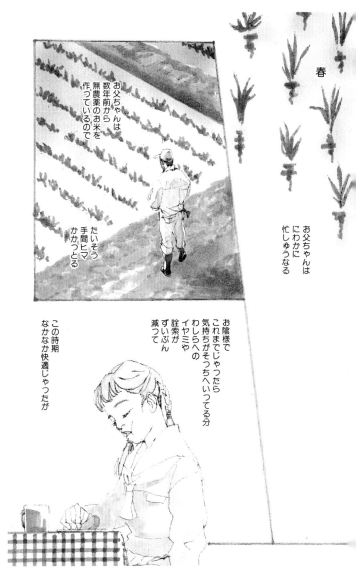

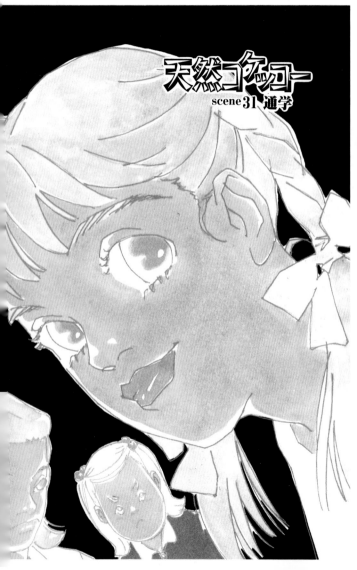

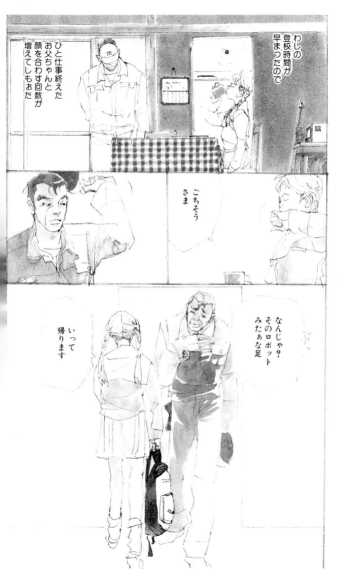

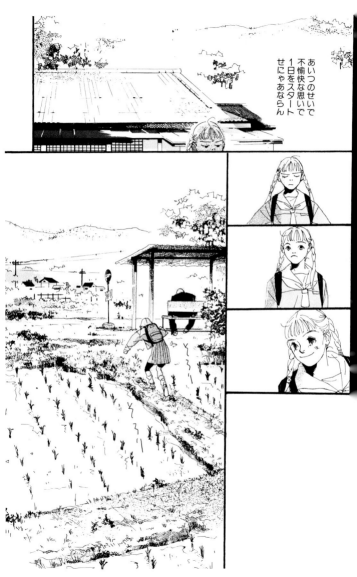

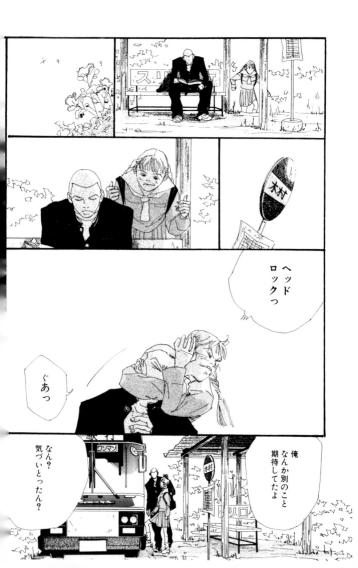

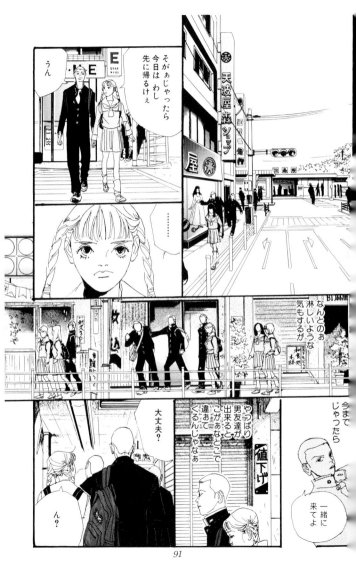

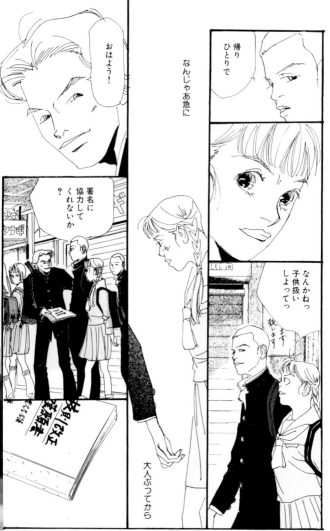

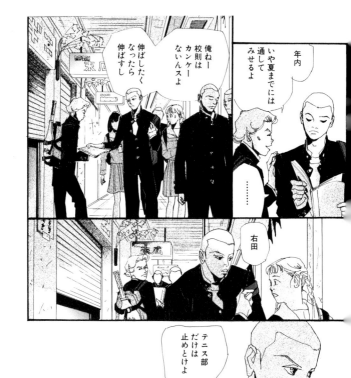

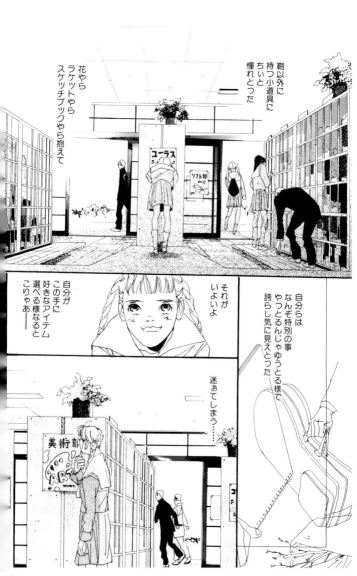

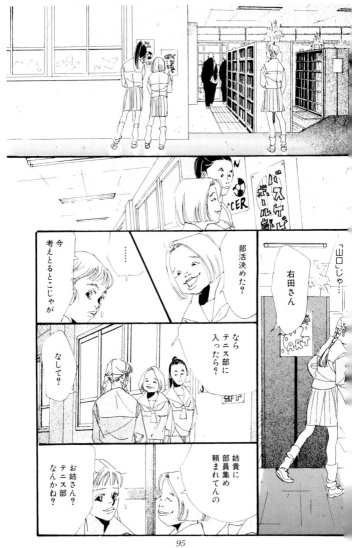

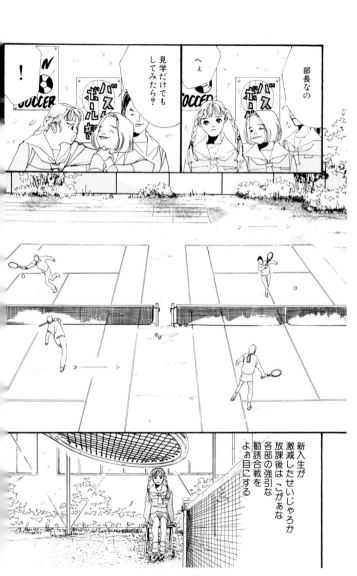

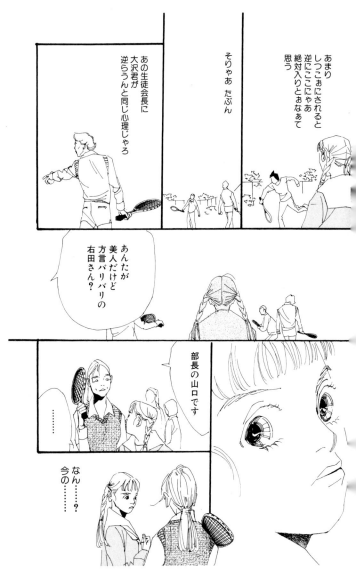

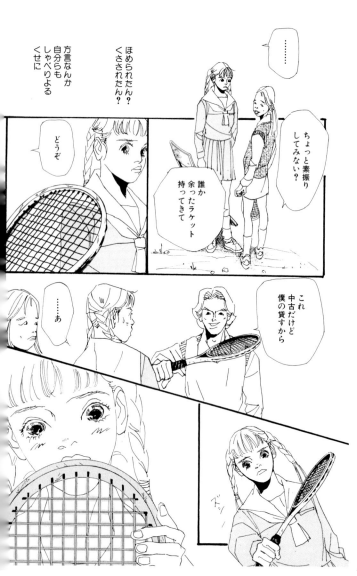

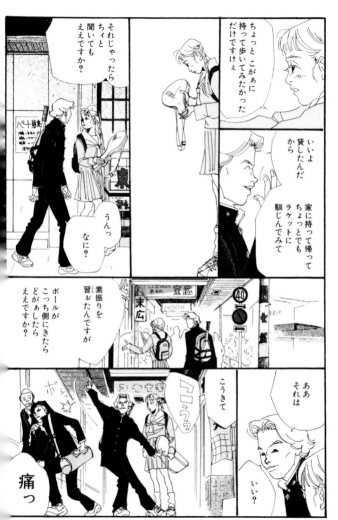

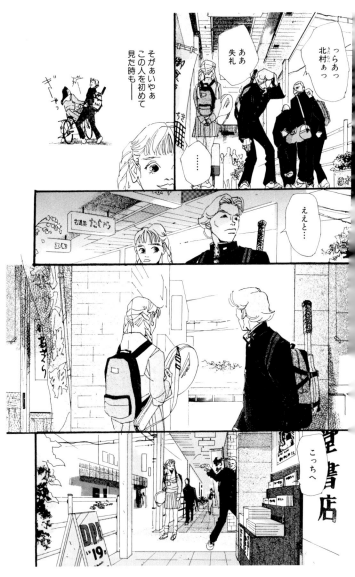

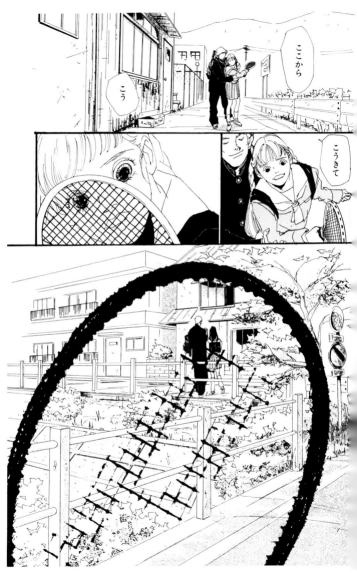

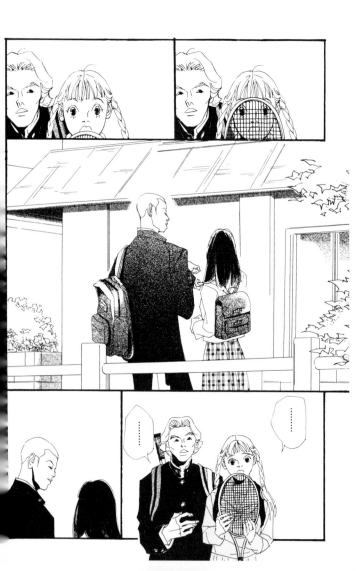

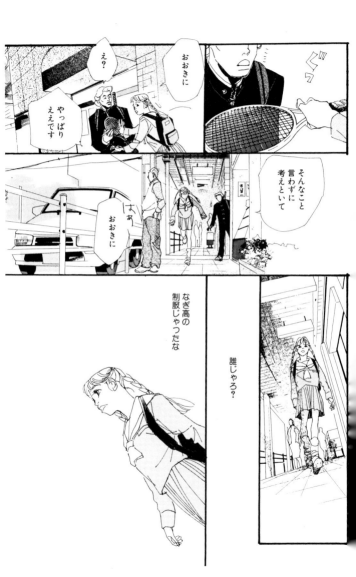

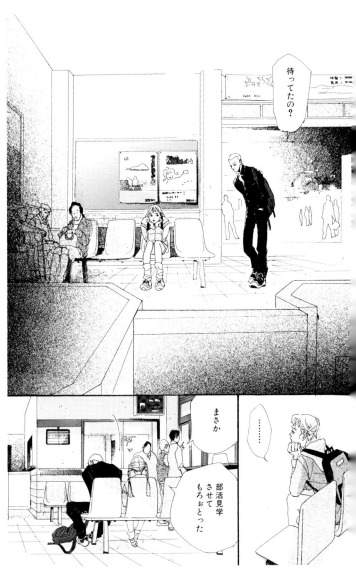

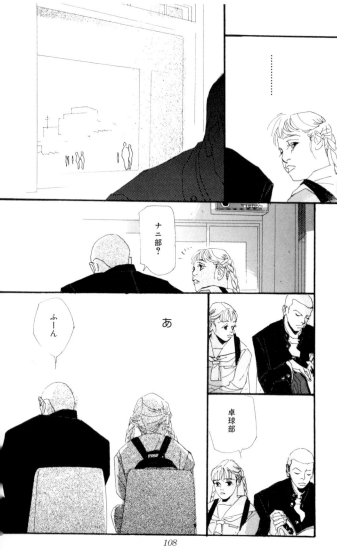

うそ……ついてしもぉた

でー？

どおだった？

テニス部

テニス部！

……

……

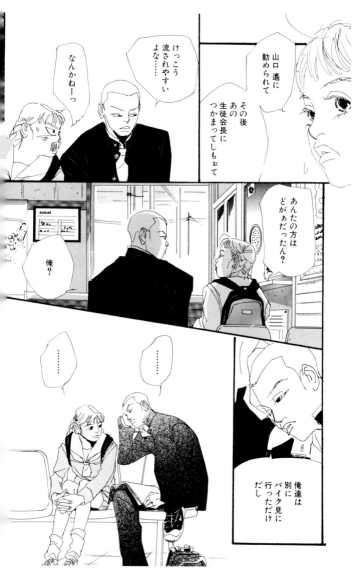

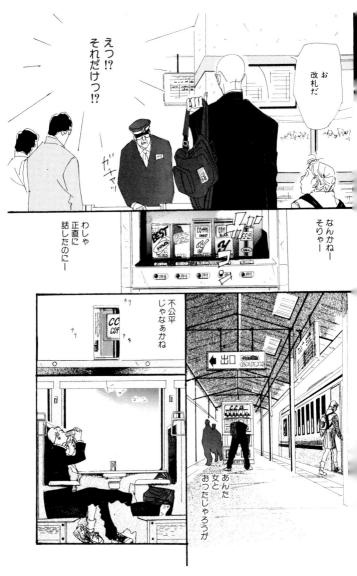

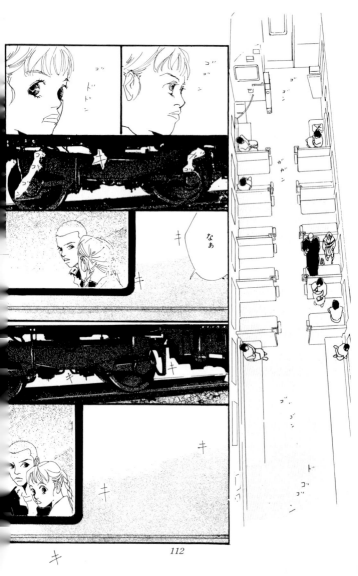

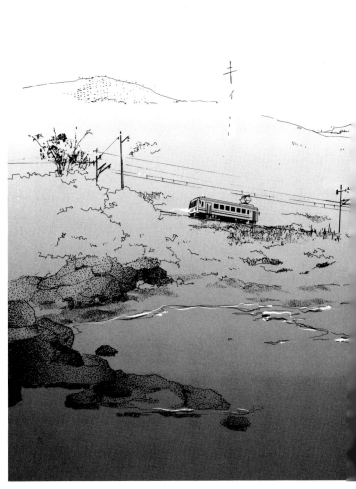

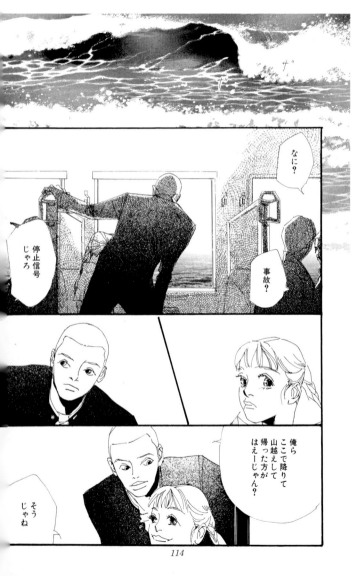

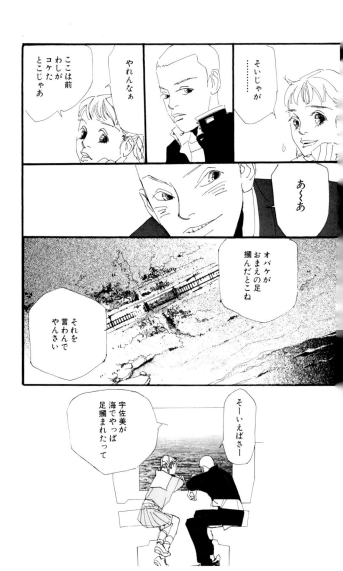

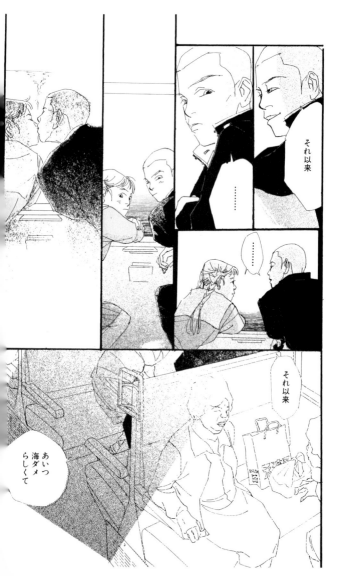

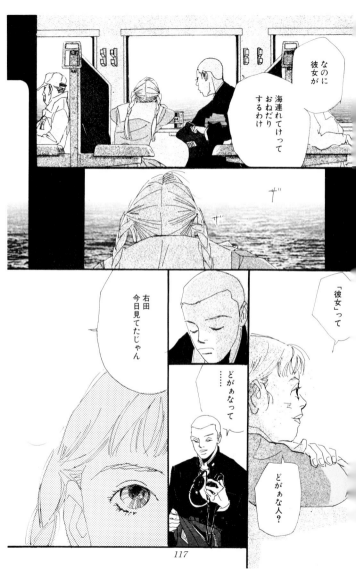

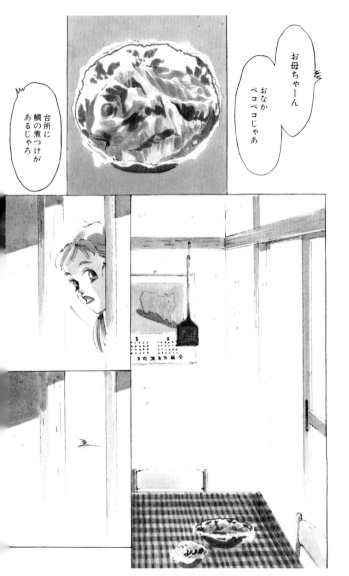

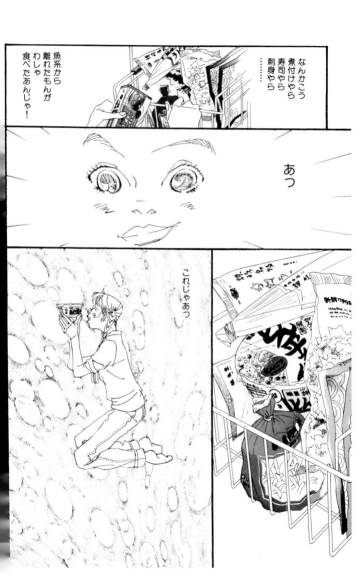

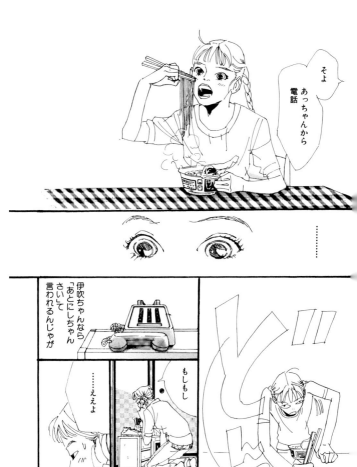

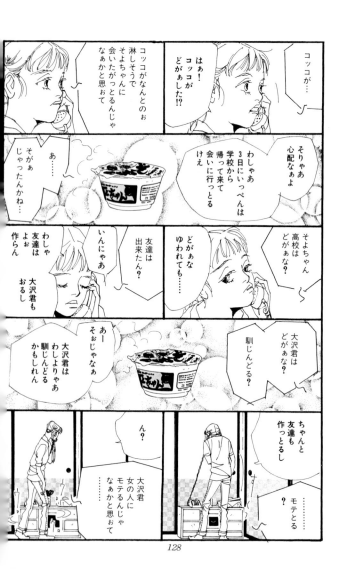

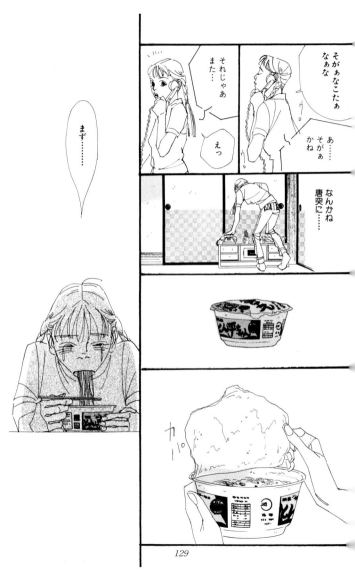

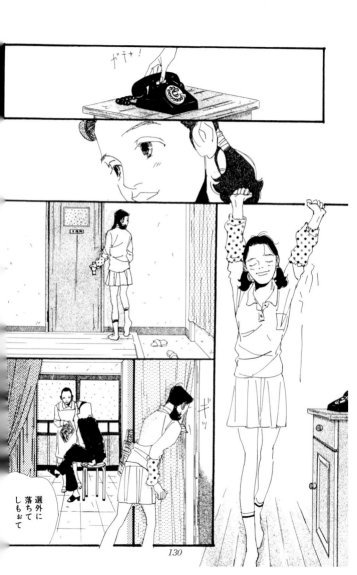

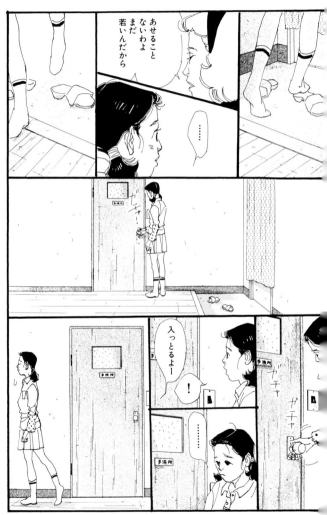

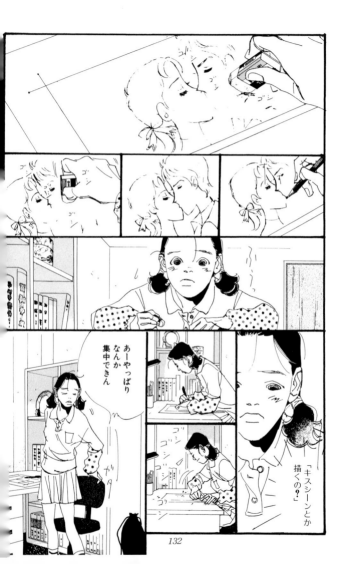

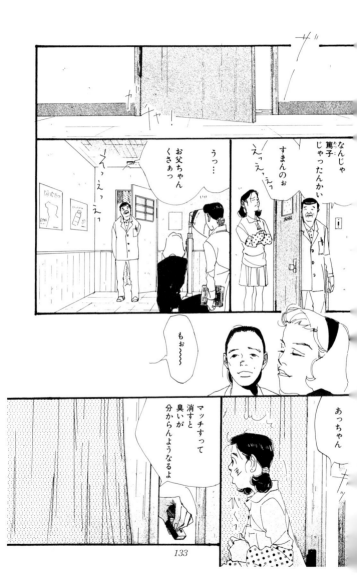

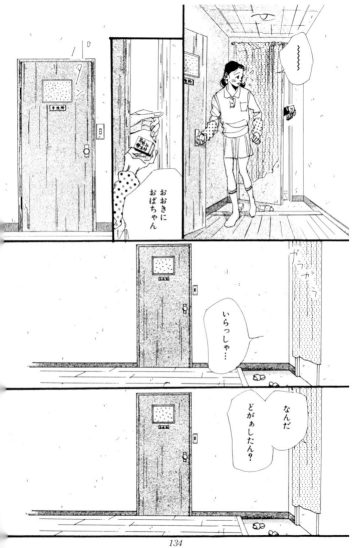

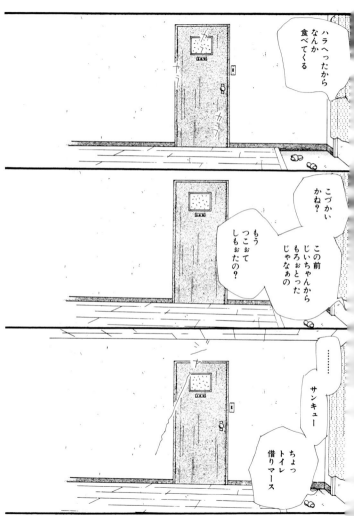

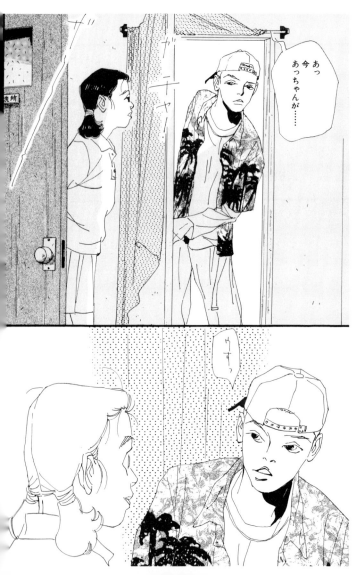

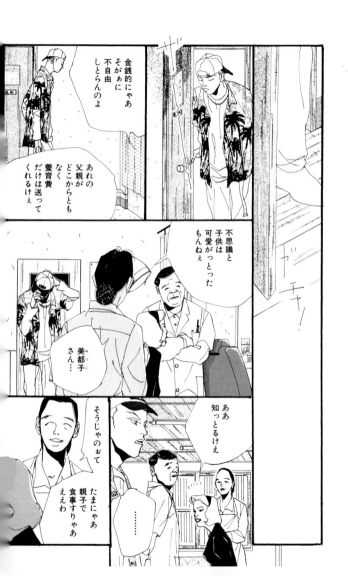

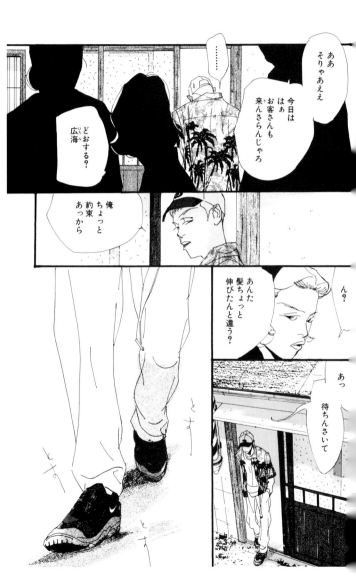

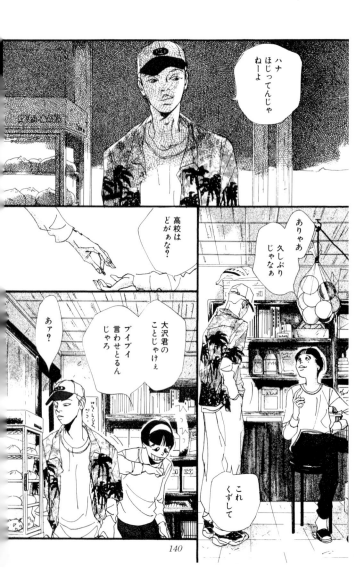

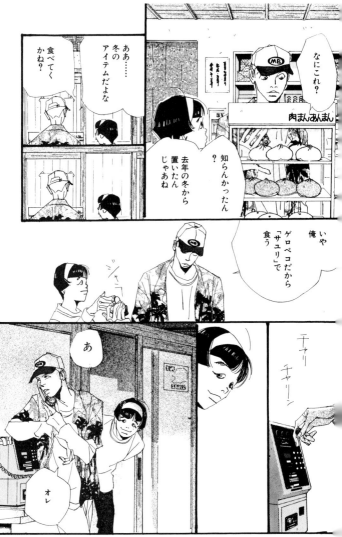

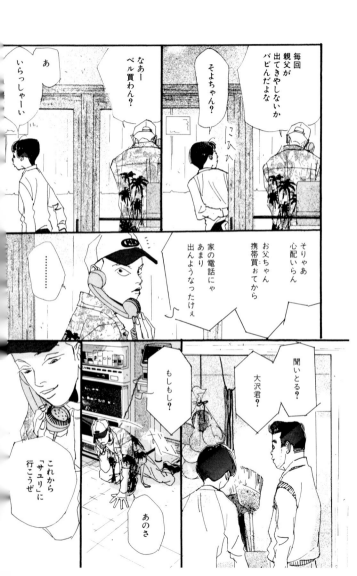

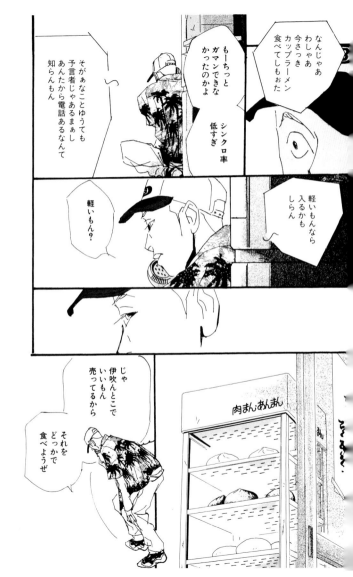

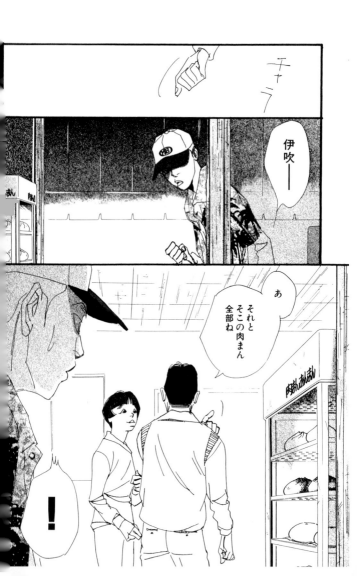

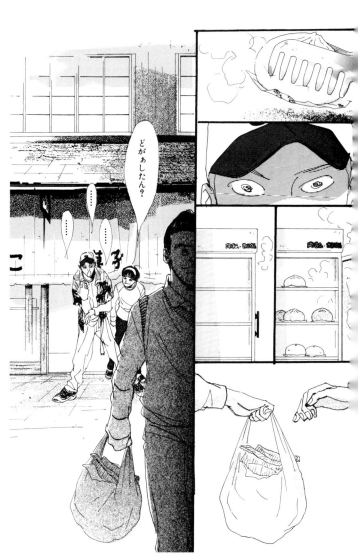

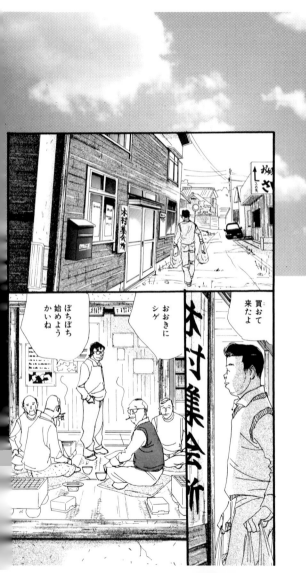

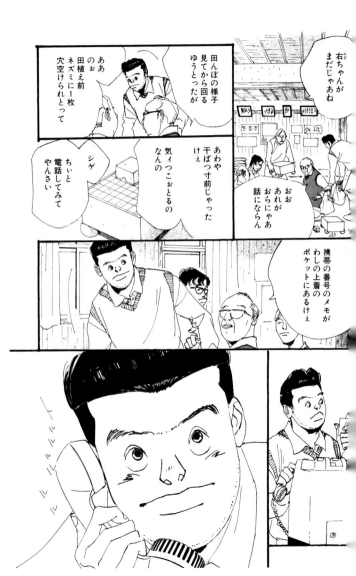

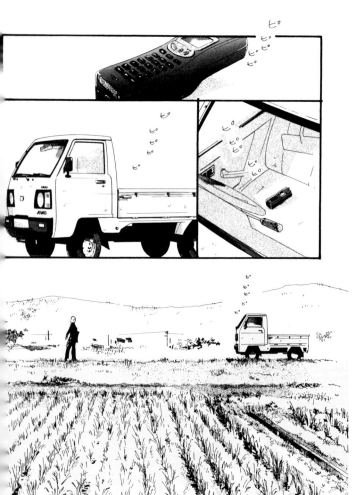

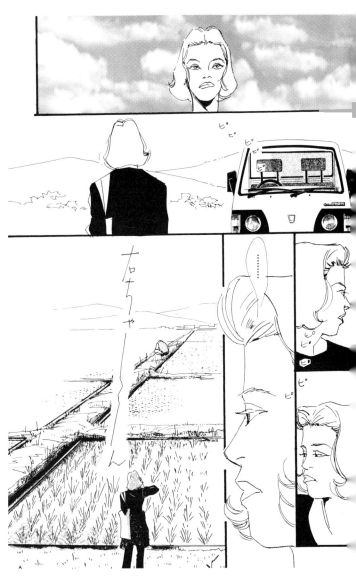

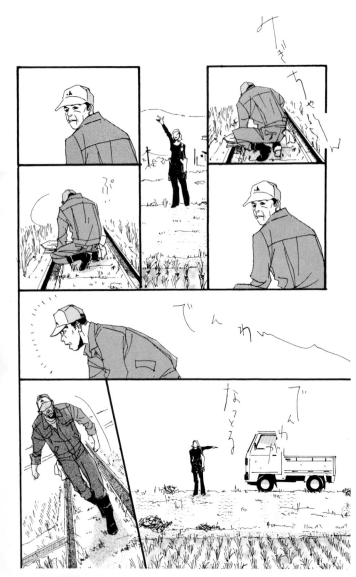

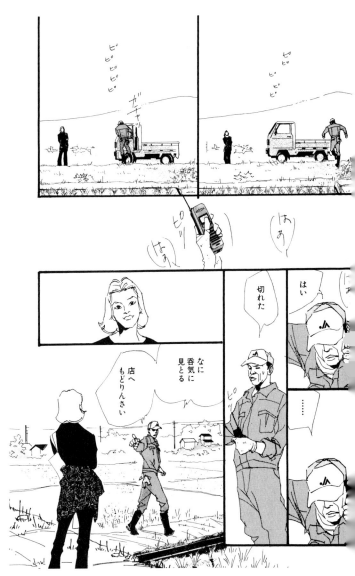

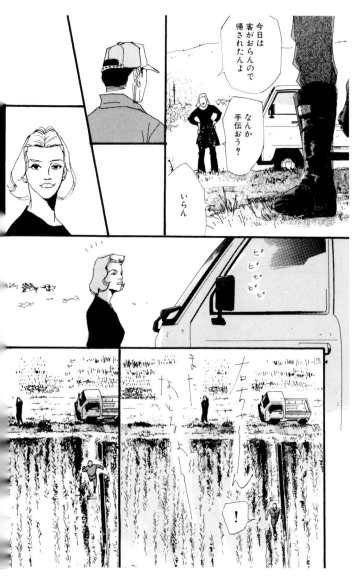

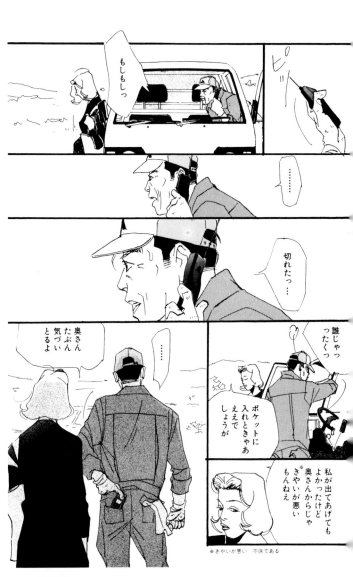

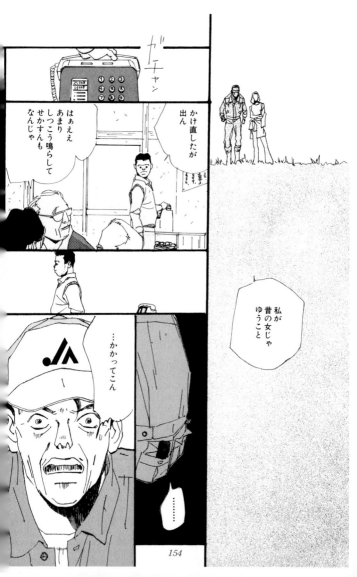

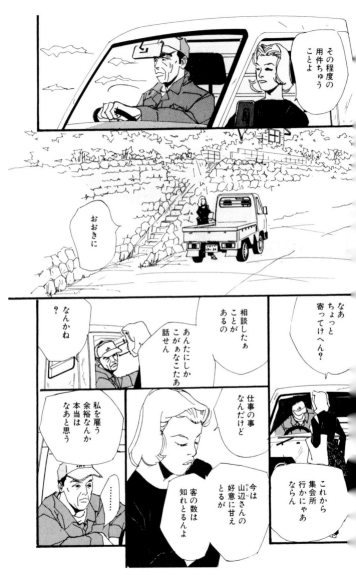

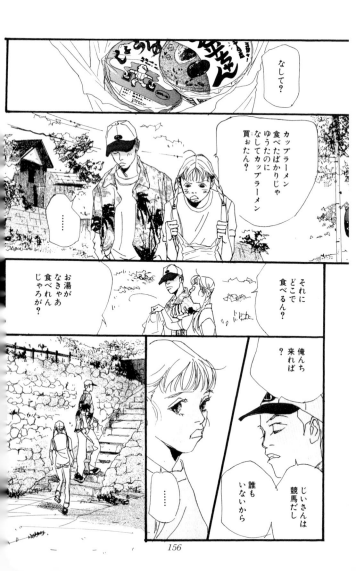

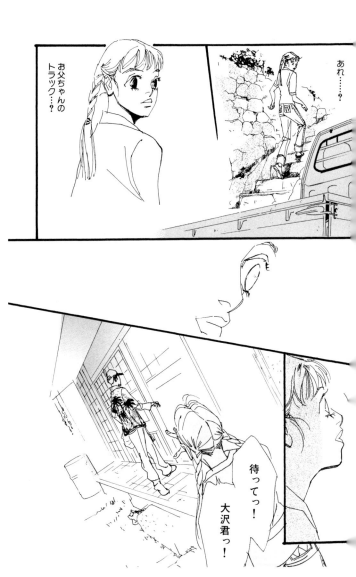

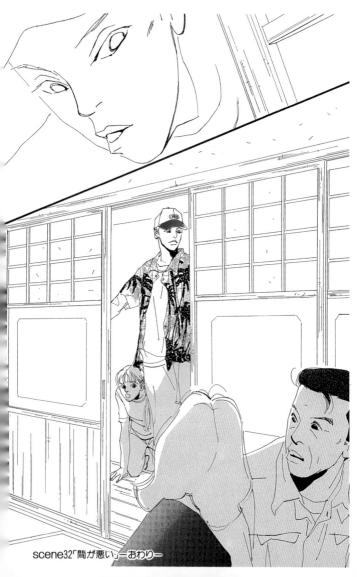

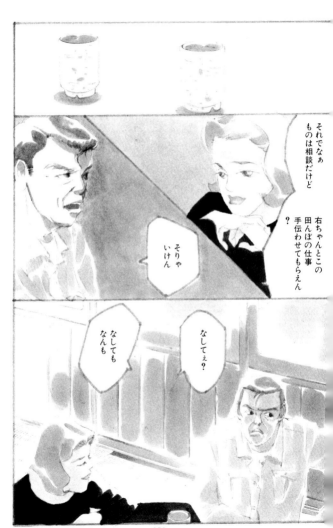

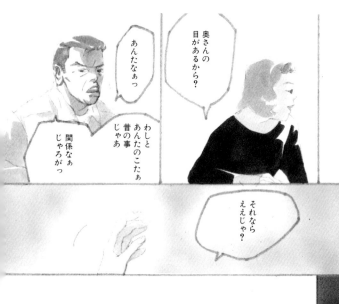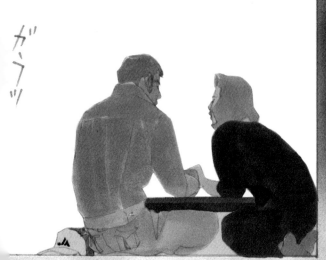

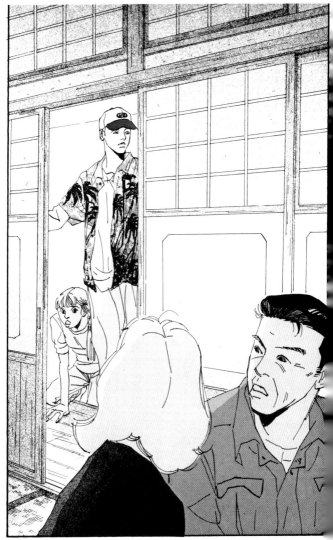

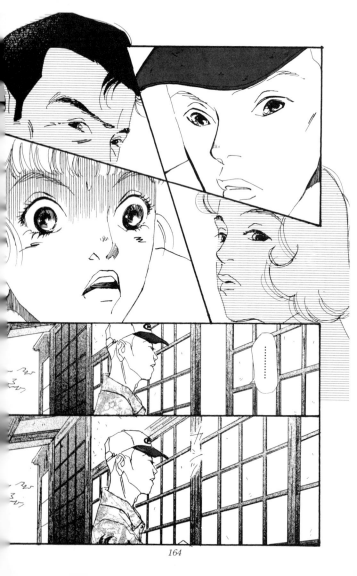

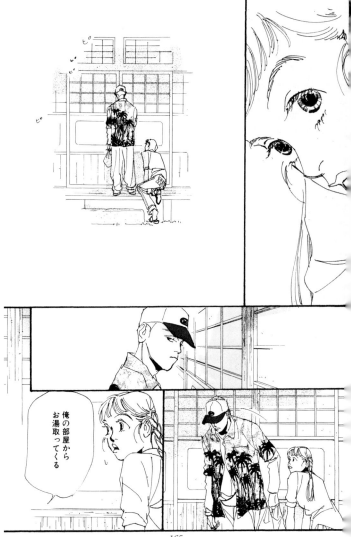

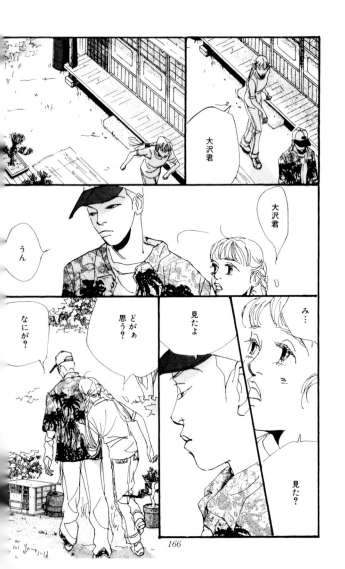

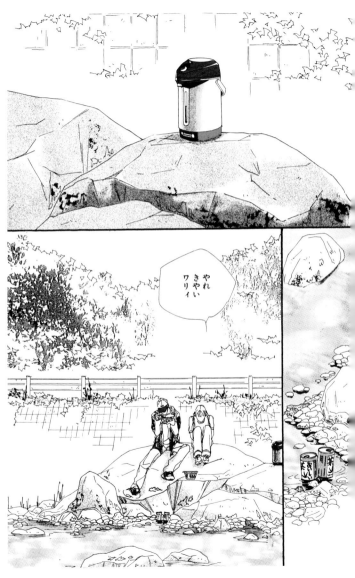

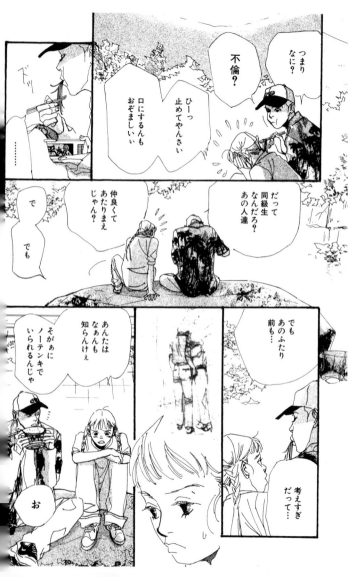

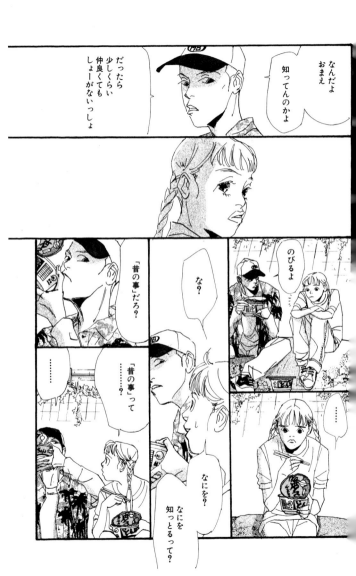

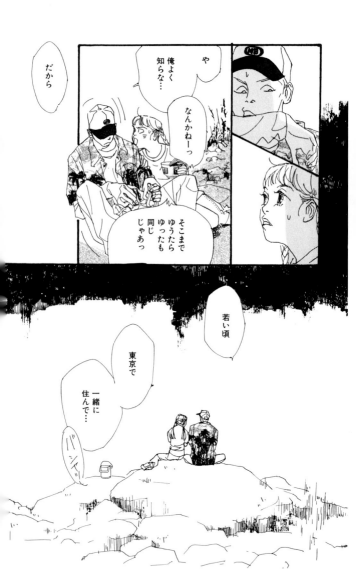

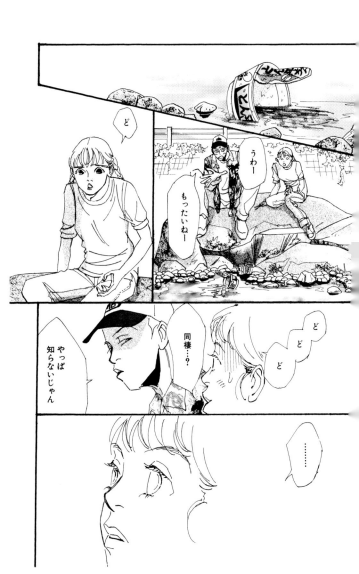

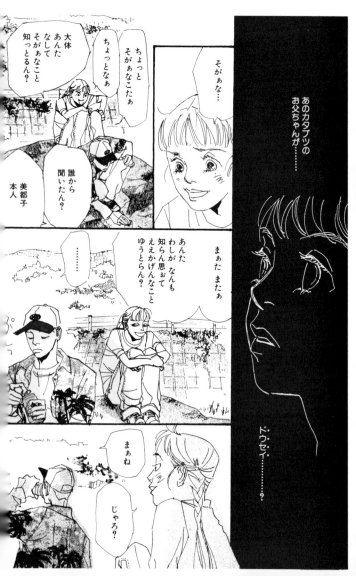

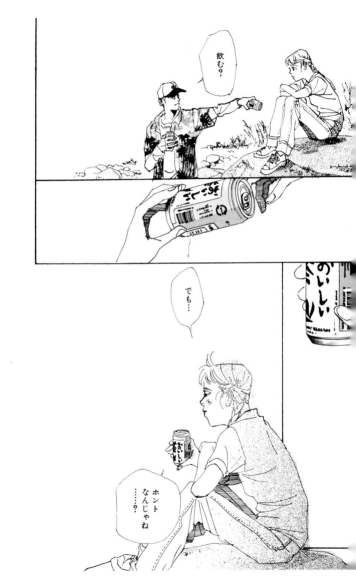

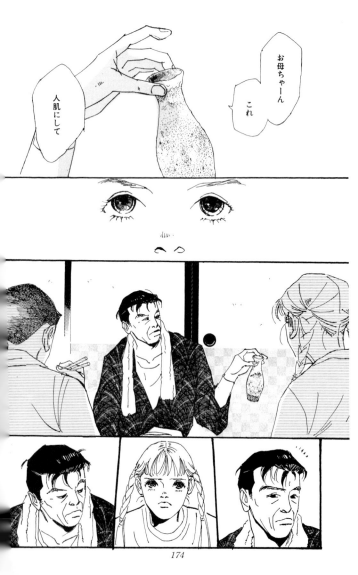

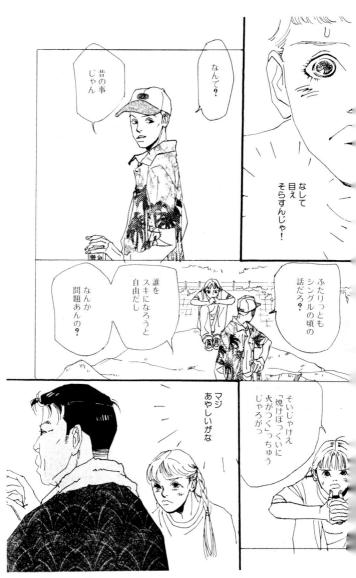

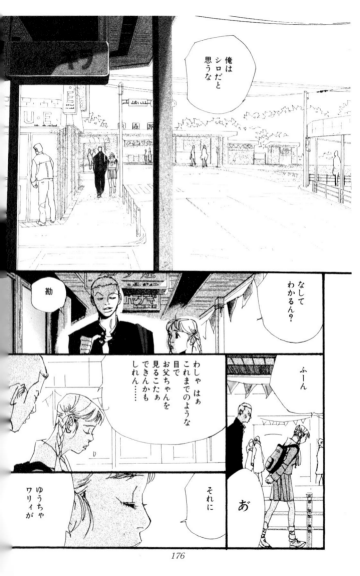

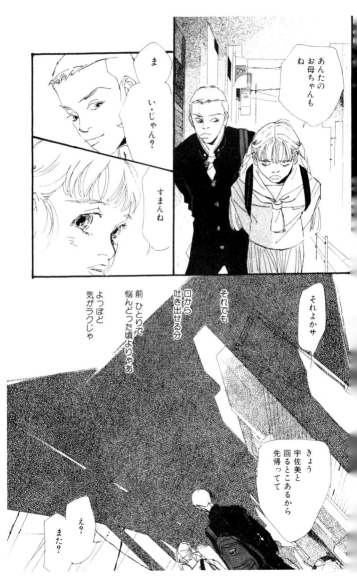

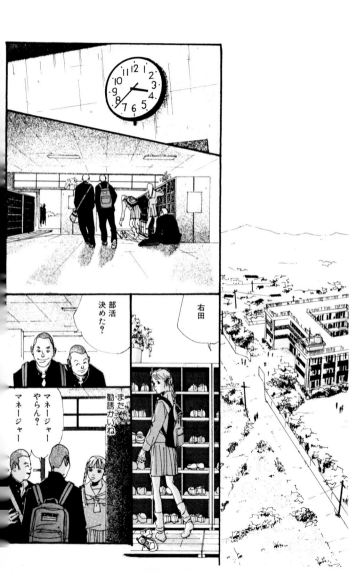

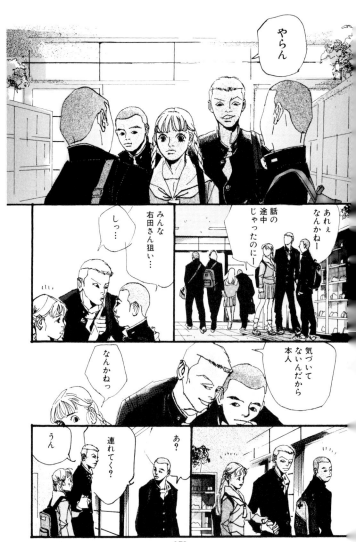

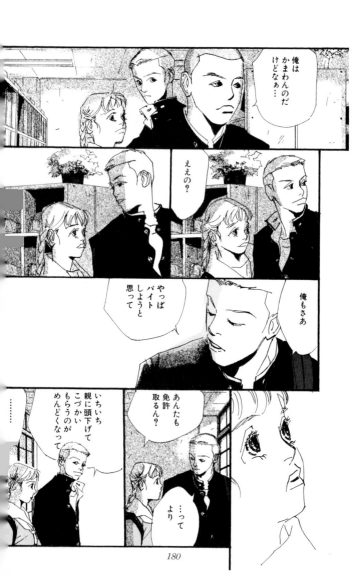

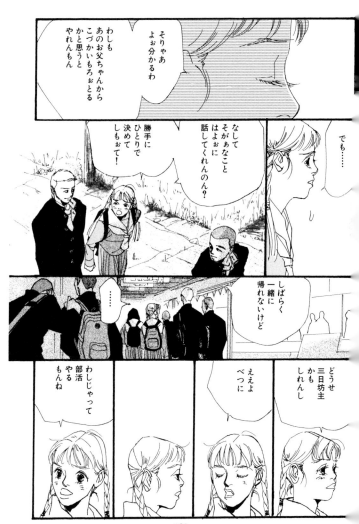

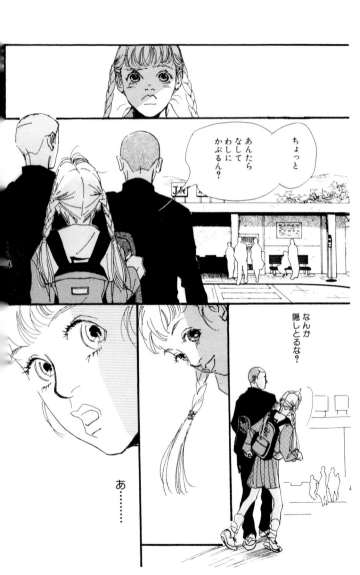

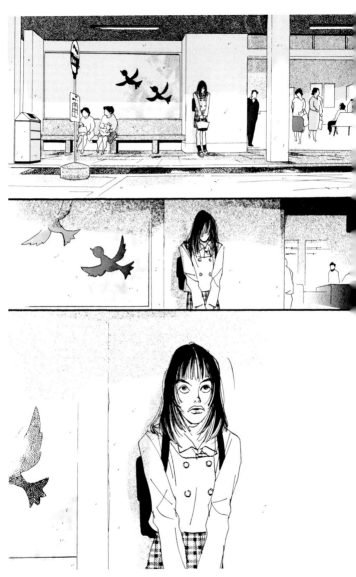

ひょっとして……

宇佐美君の "彼女"?

ちょっと俺説明してくる

説明…?

彼女ちょっと人見知りハゲシーんだってよ

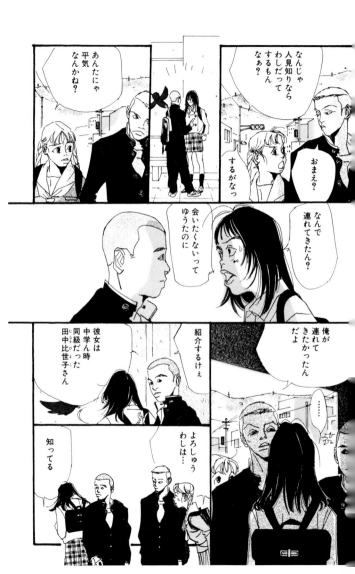

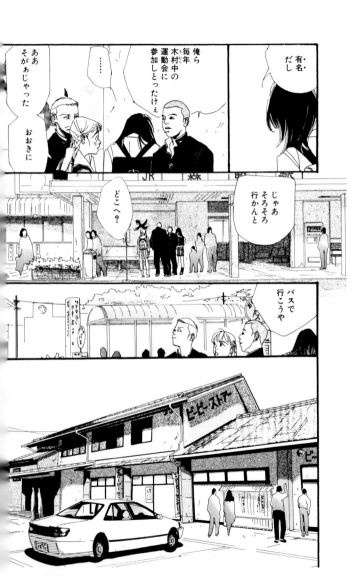

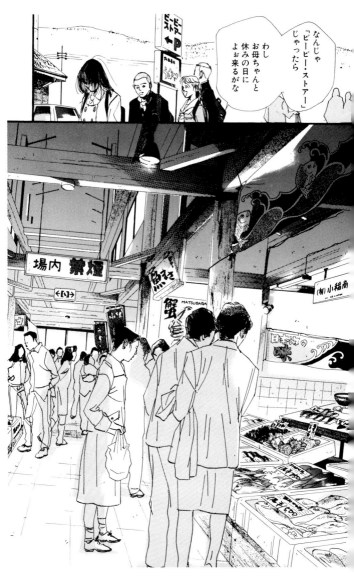

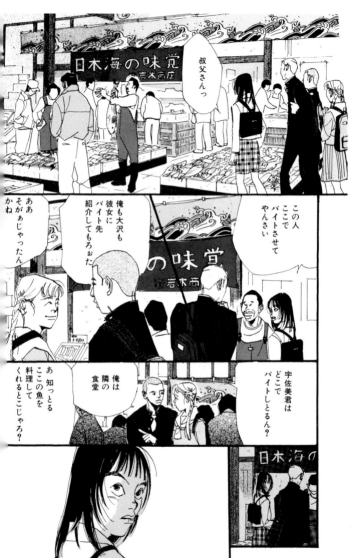

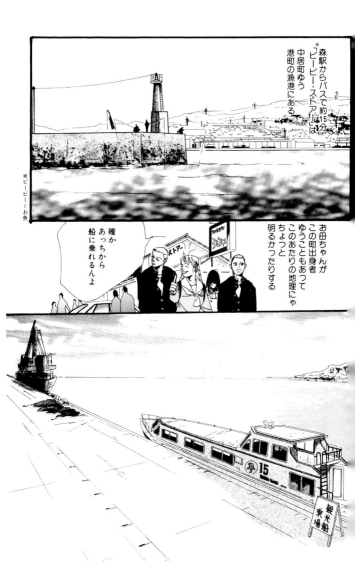

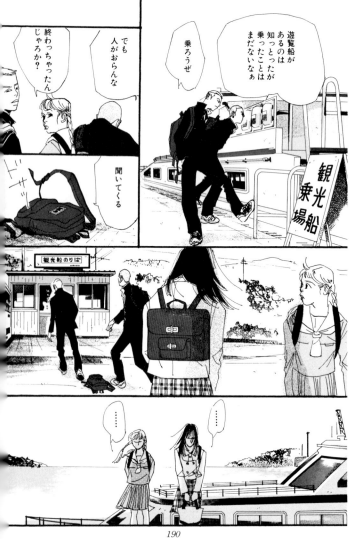

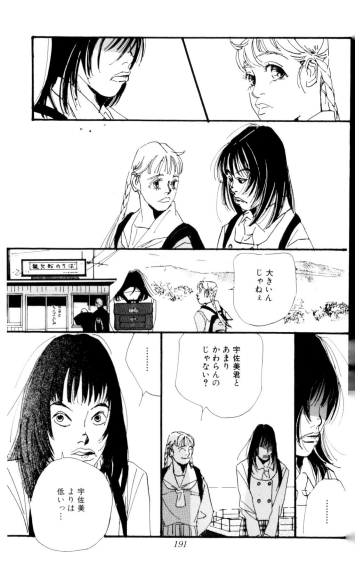

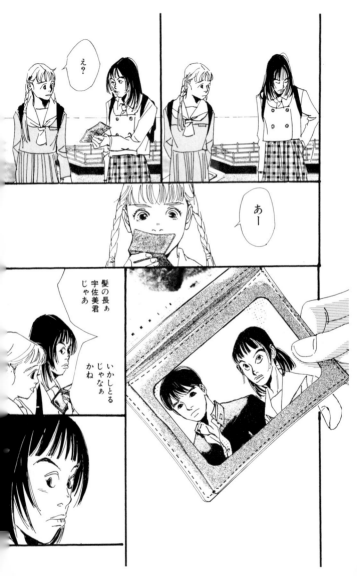

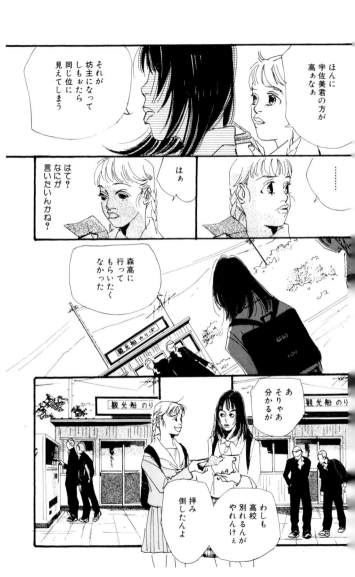

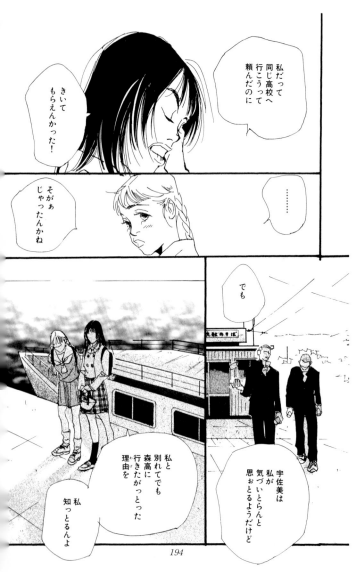

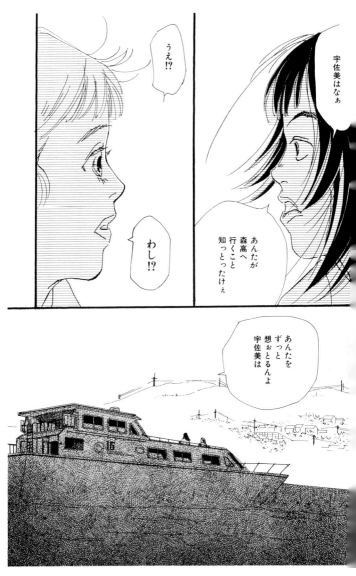

scene33「W DATE」ーおわりー

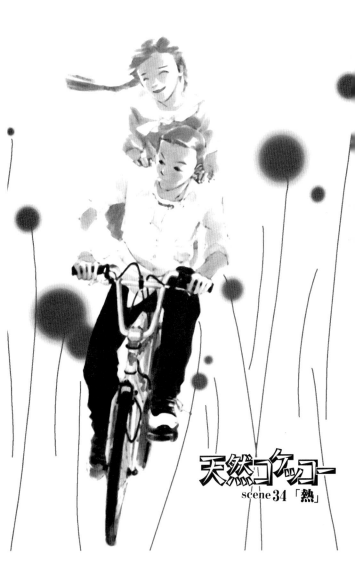

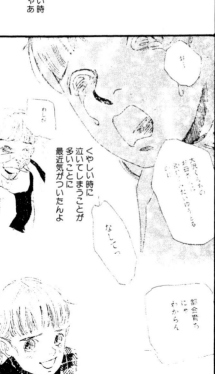

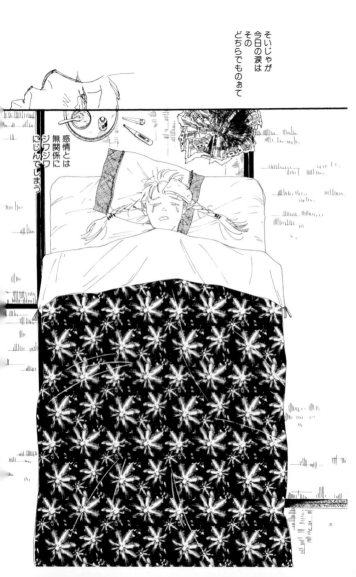

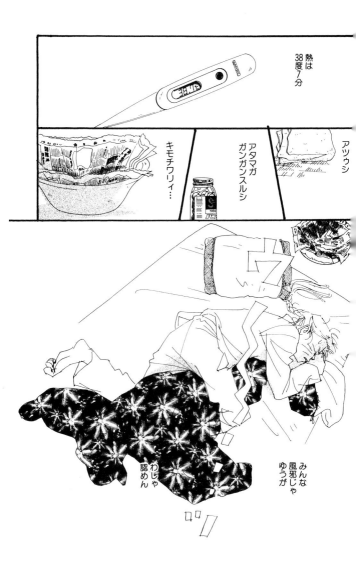

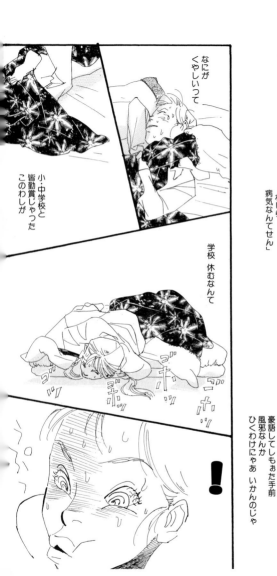

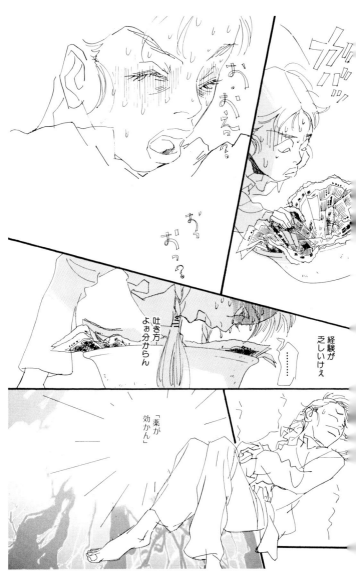

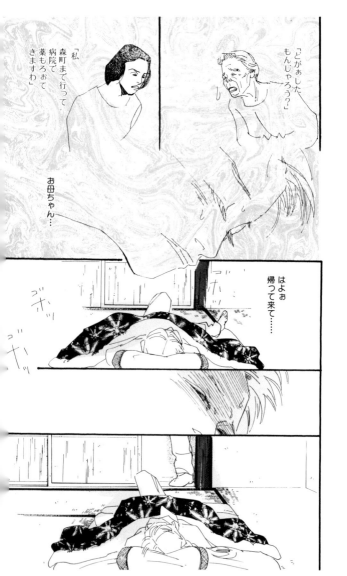

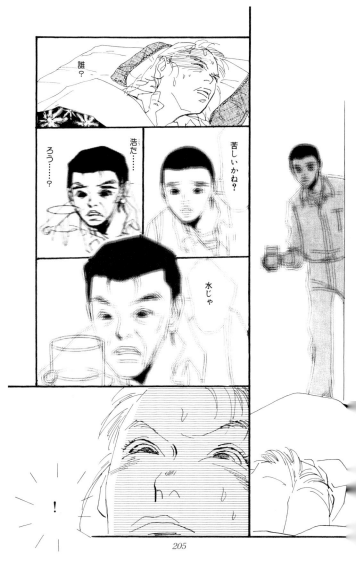

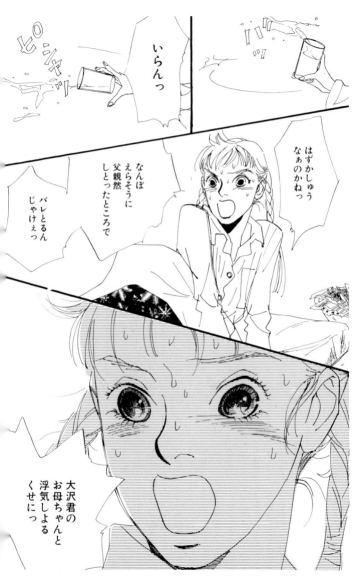

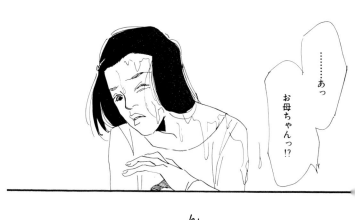

ん?

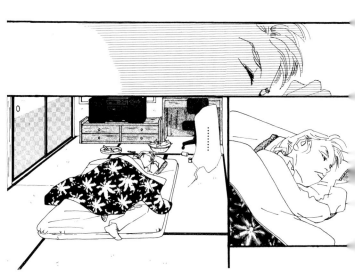

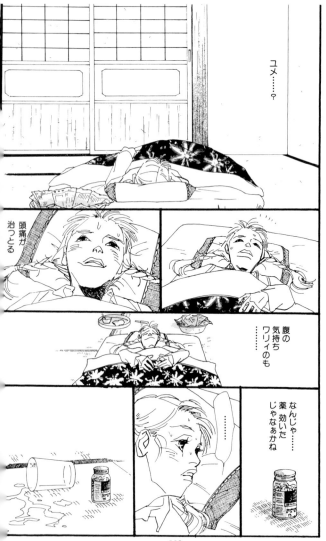

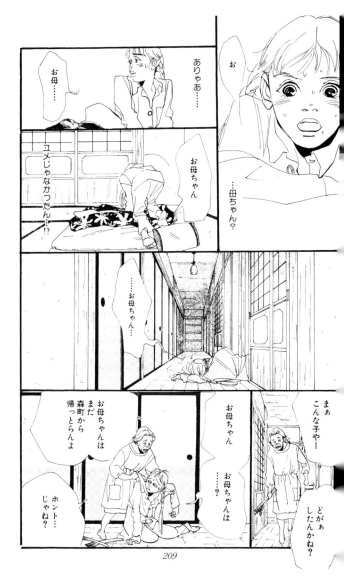

37度2分

ちいと
下がったな

さっきまじゃあ
あがあに
いたしかったのに

ハラへった

痛みが治って
しまえやぁ
現金なもんじゃ

そんに
りんごの
擂ったんが
あろう

変色
しとる

※いたしい＝痛い・苦しい

うまい……

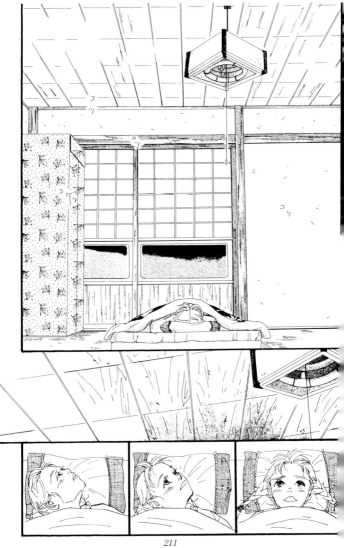

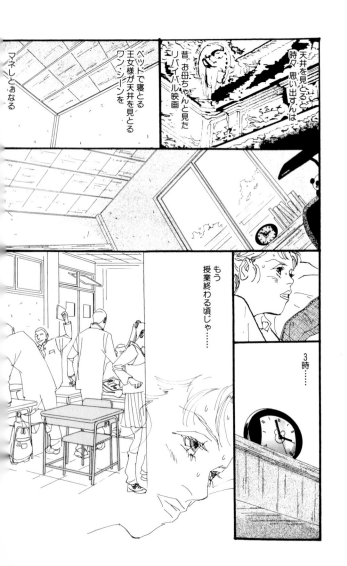

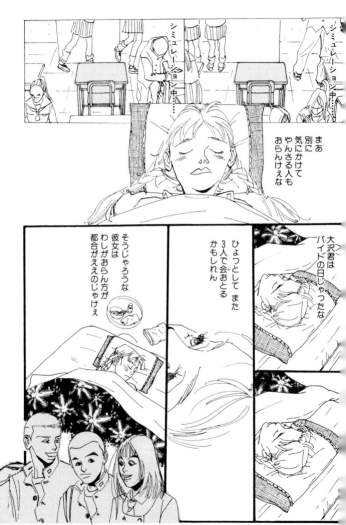

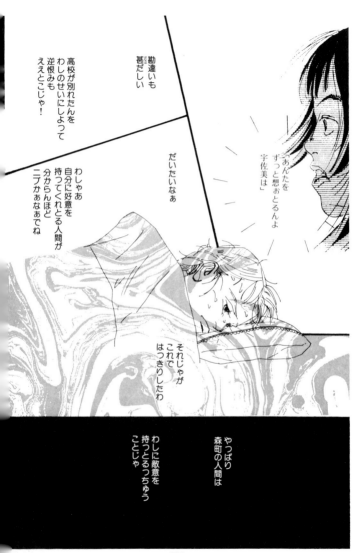

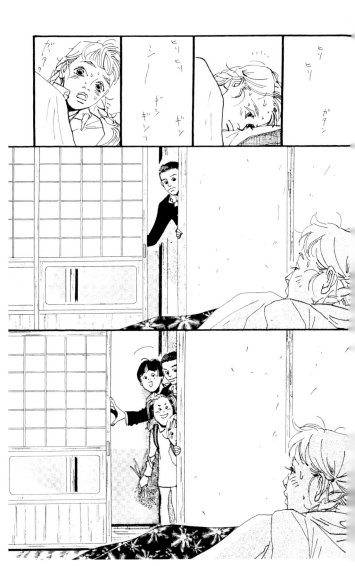

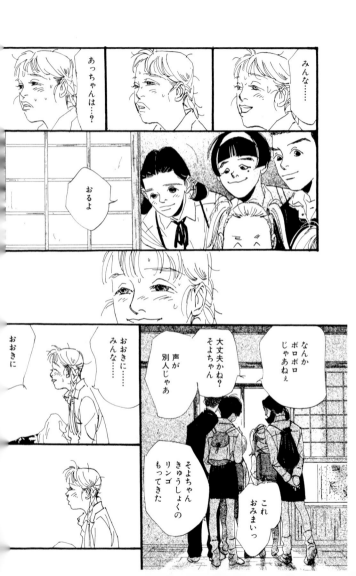

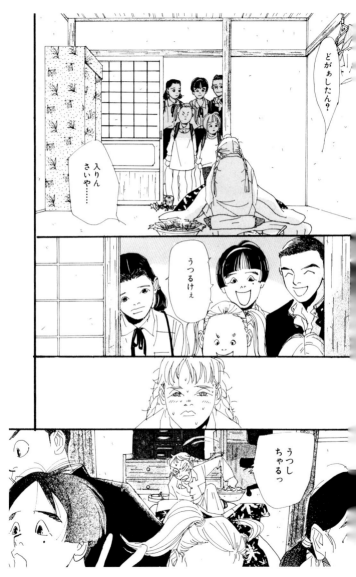

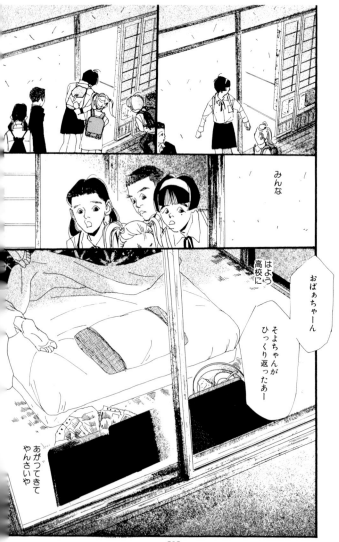

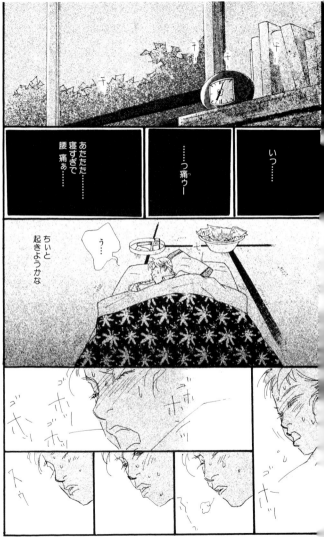

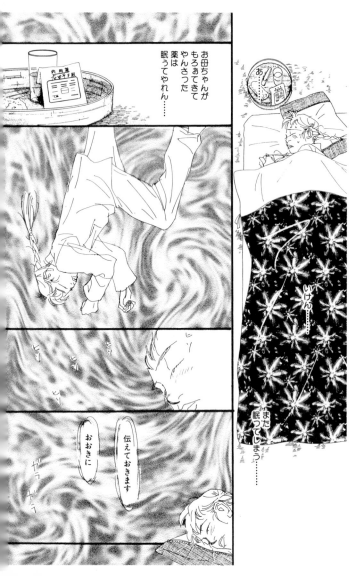

ハァ……

ええ気分

汗やら　涙やら

咳やら　鼻水やら

体中の毒気が

抜けてくカンジじゃあ……

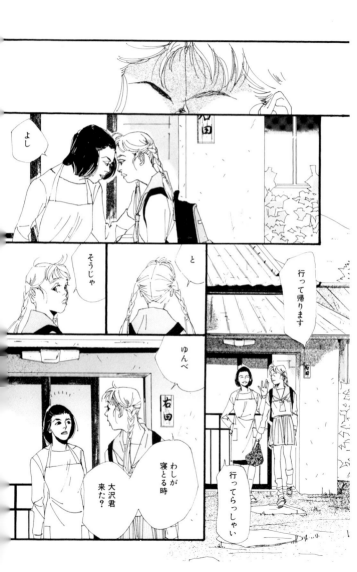

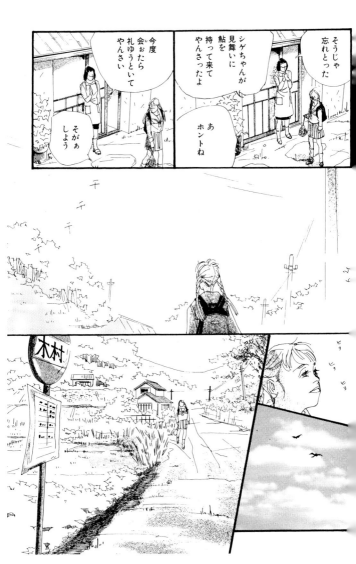

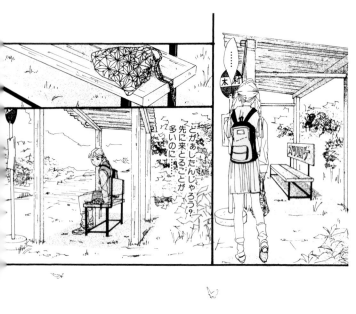
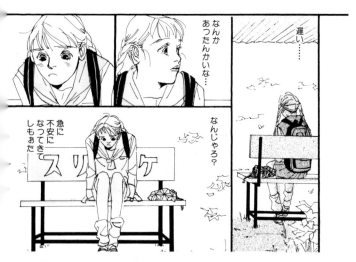

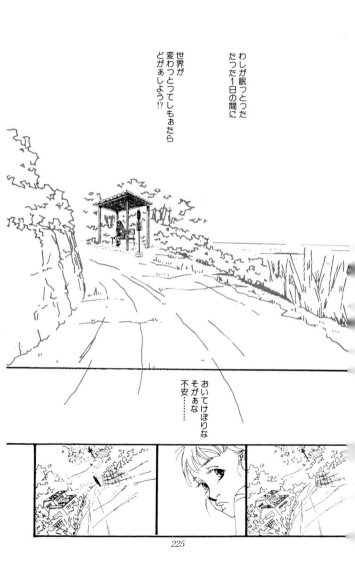

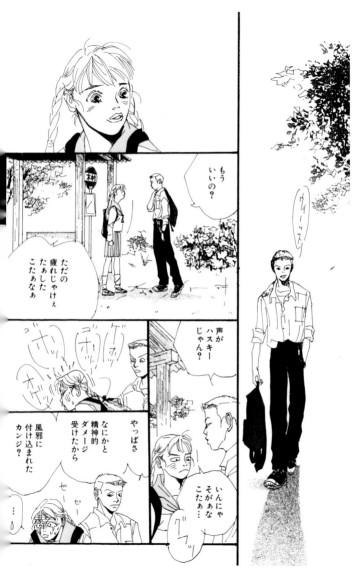

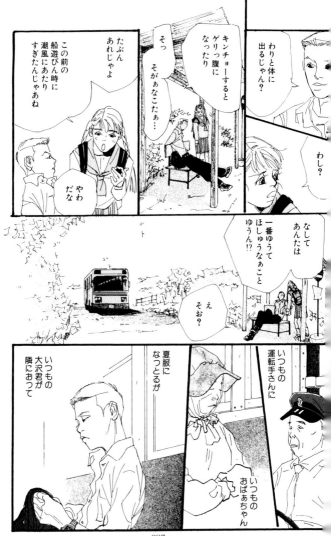

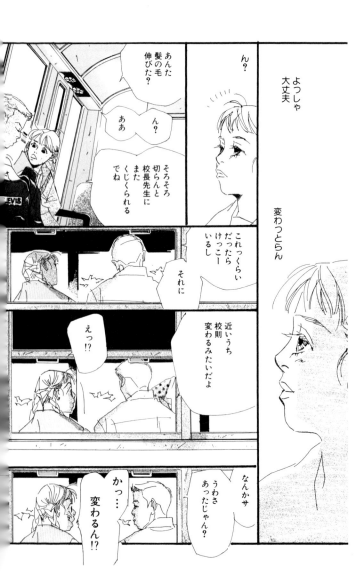

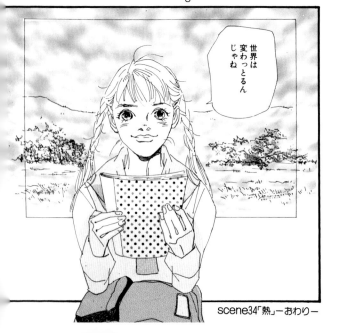

scene34「熱」-おわり-

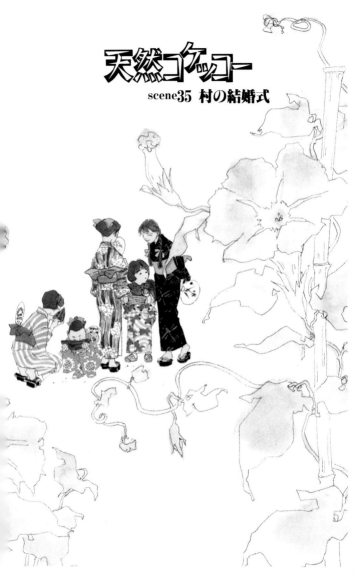

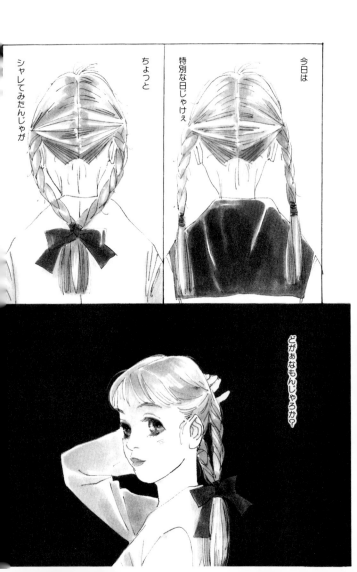

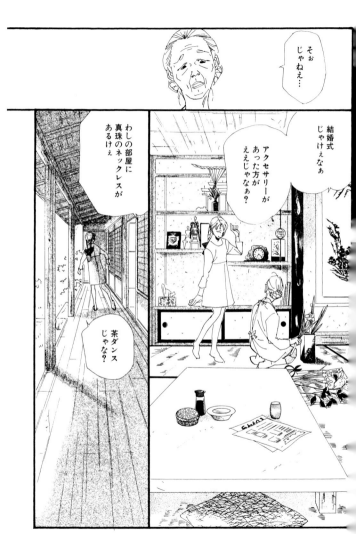

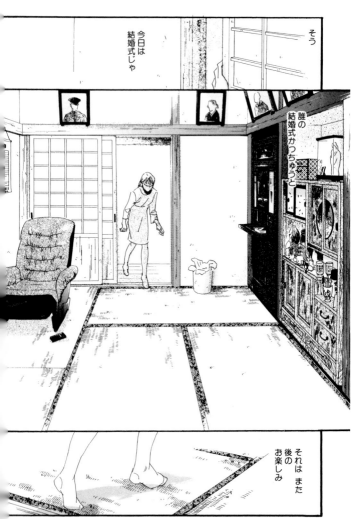

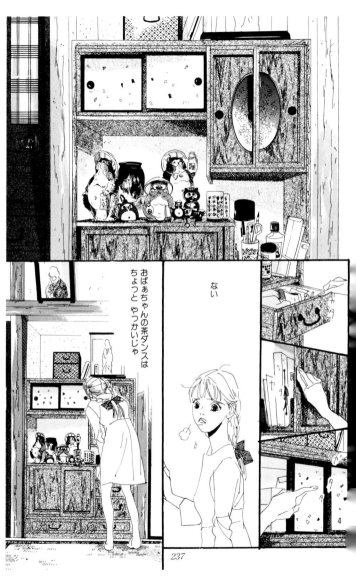

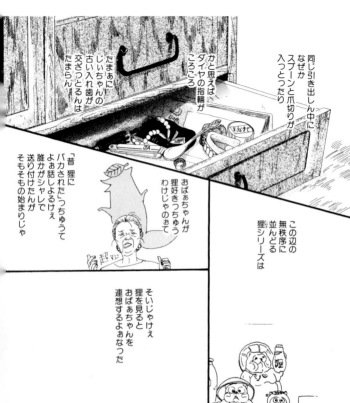

同じ引き出しん中に
なぜか
スプーンと爪切りが
入っとったり

かと思えば
ダイヤの指輪が
ころころ

たまぁに
じいちゃんの
古い入れ歯が
交ざっとるんは
たまらん

おばぁちゃんが
狸好きっちゅう
わけじゃのぉて

「昔狸に
バカされたっちゅうて
よぉ話しよるけぇ
誰かがシャレで
送り付けたんが
そもそもの始まりじゃ

この辺の
無秩序に
並んどる
狸シリーズは

おばぁちゃんの子供
つまり
お父ちゃんの
姉弟や孫から
贈られた品々じゃが

そいじゃけえ
狸を見ると
おばぁちゃんを
連想するよぉなった

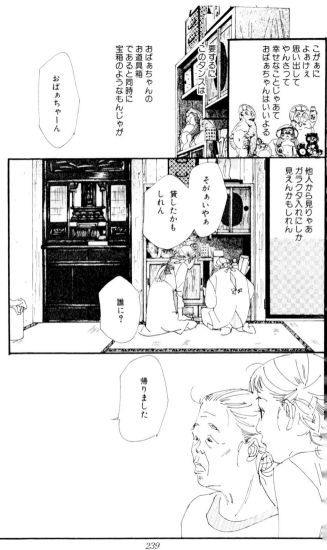

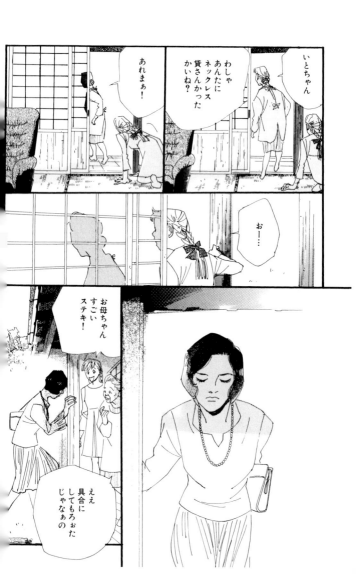

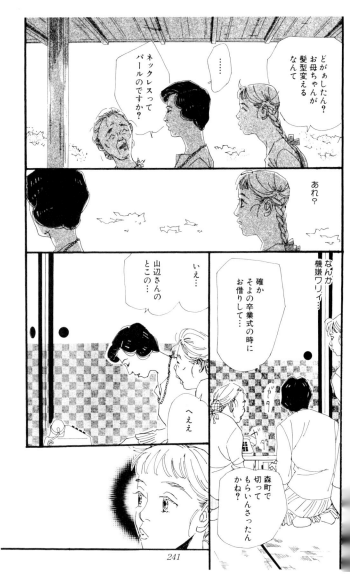

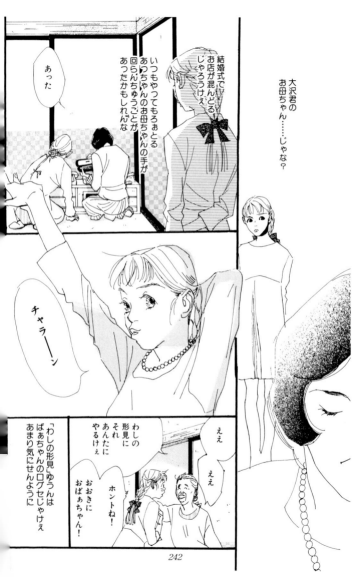

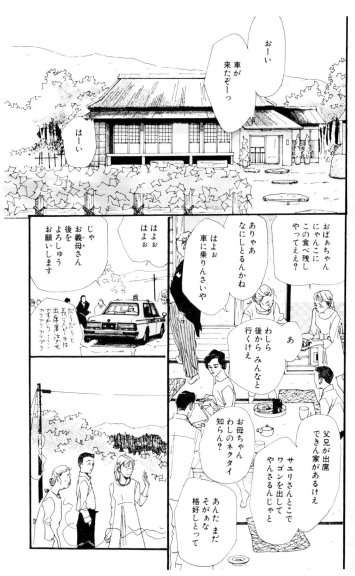

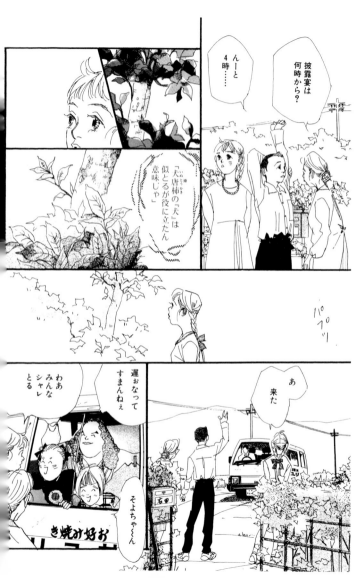

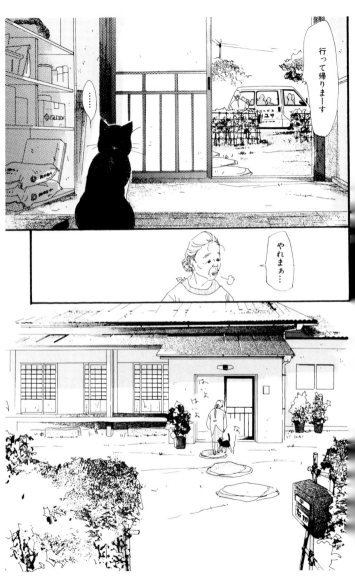

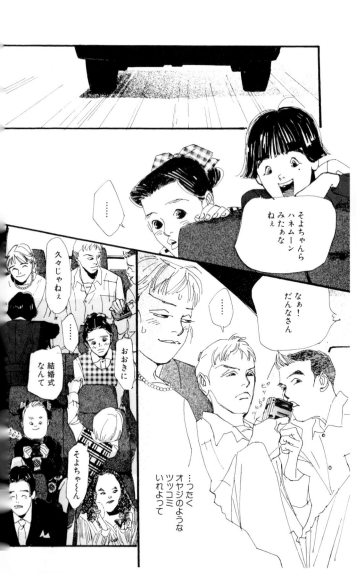

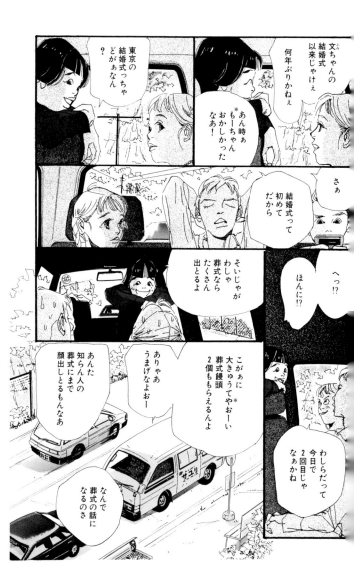

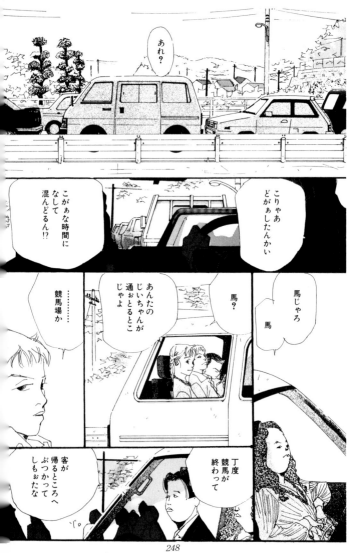

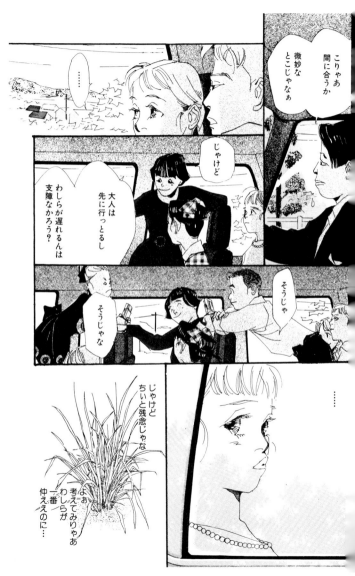

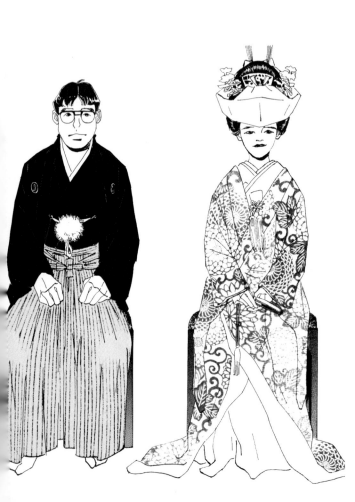

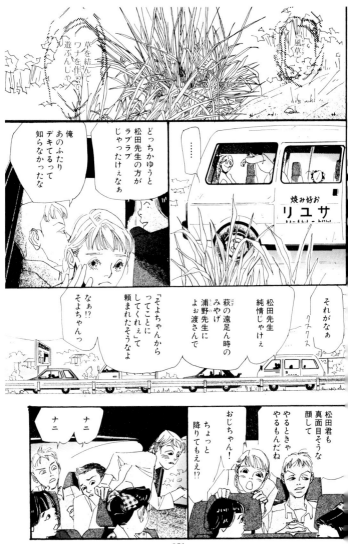

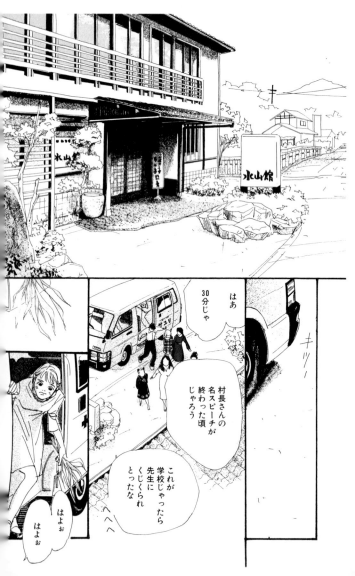

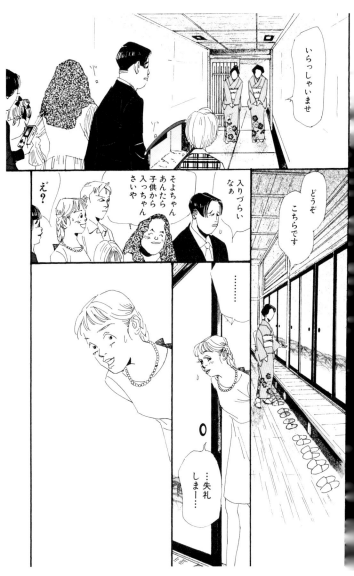

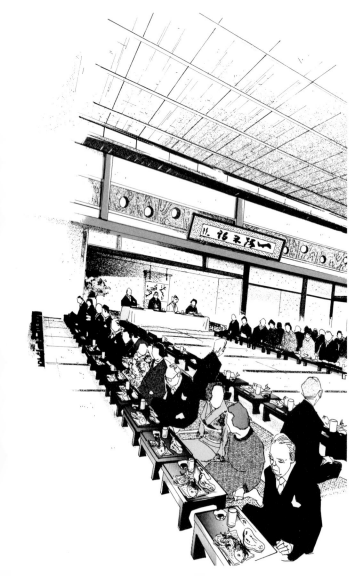

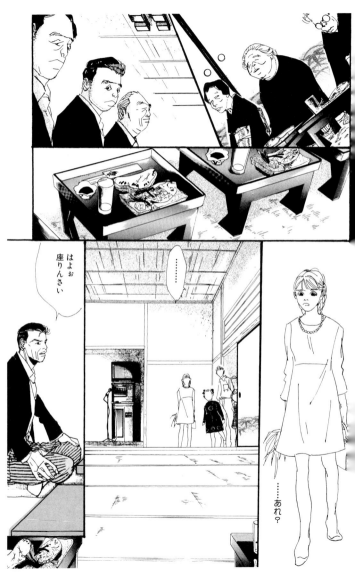

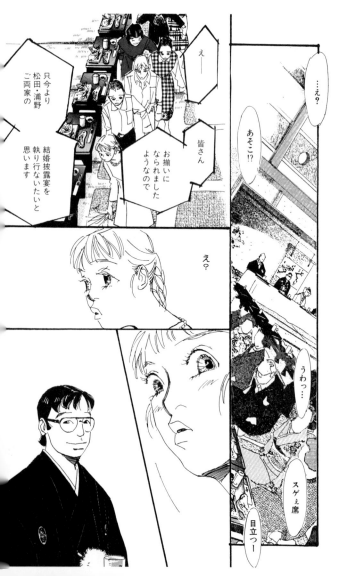

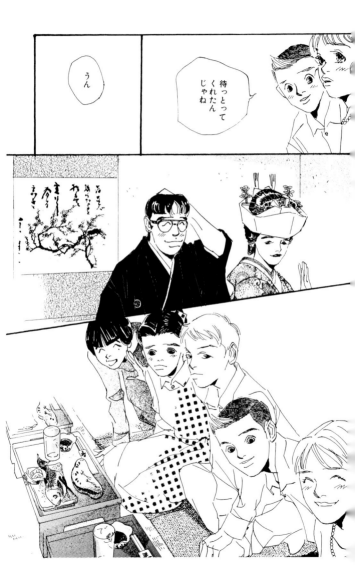

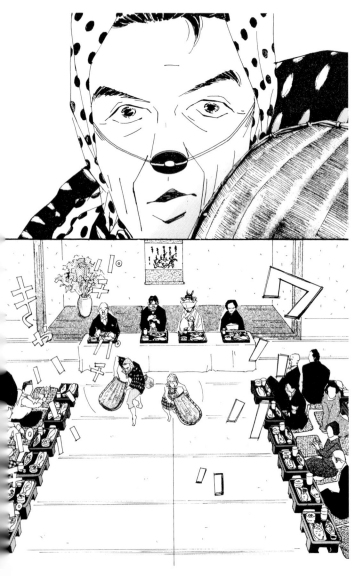

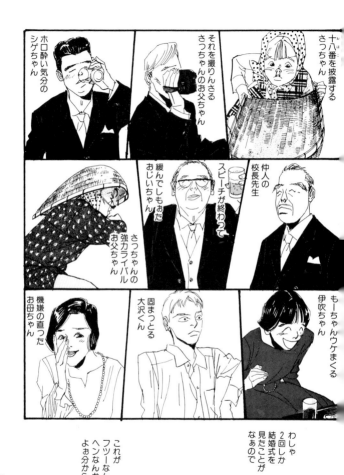

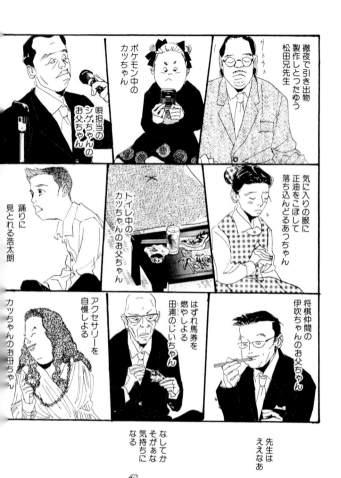

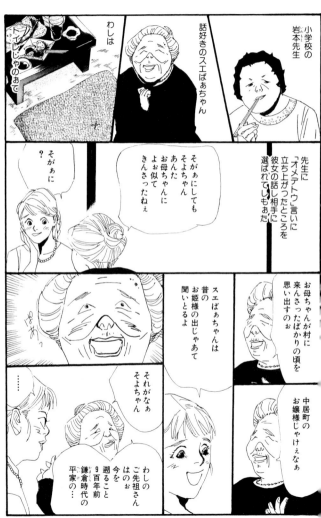

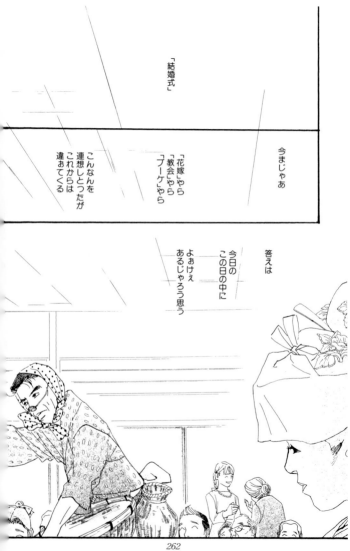

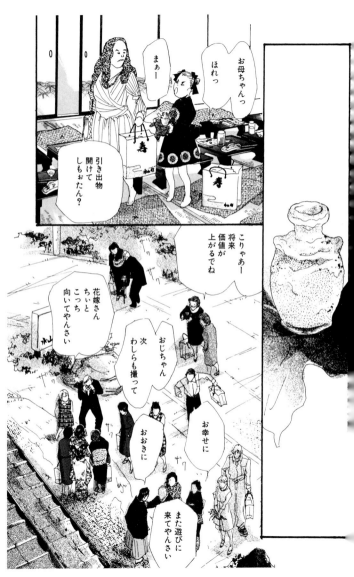

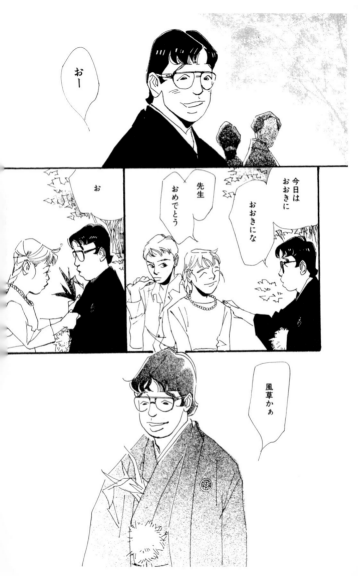

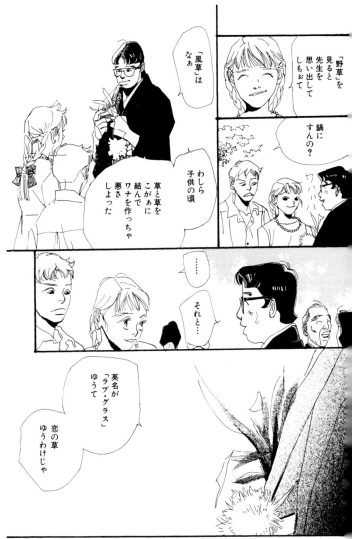

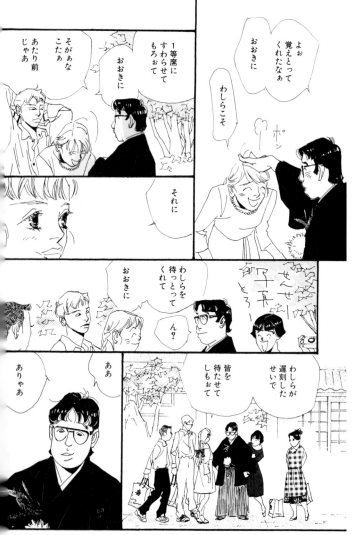

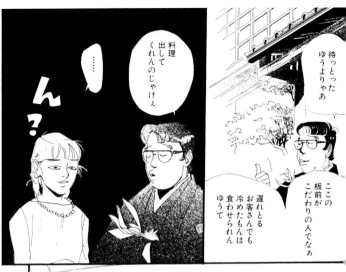

scene35「村の結婚式」ーおわりー

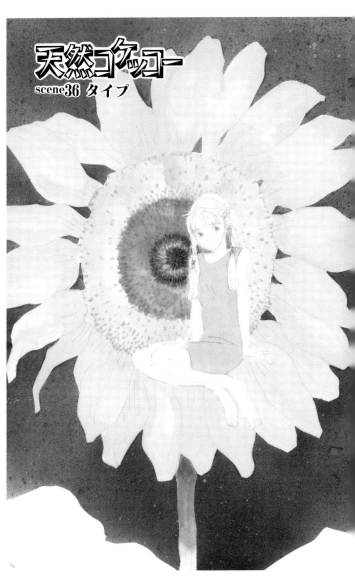

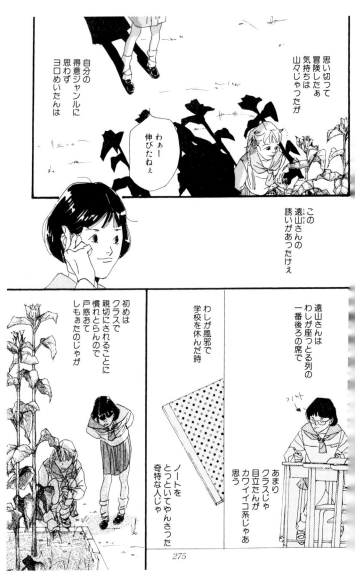

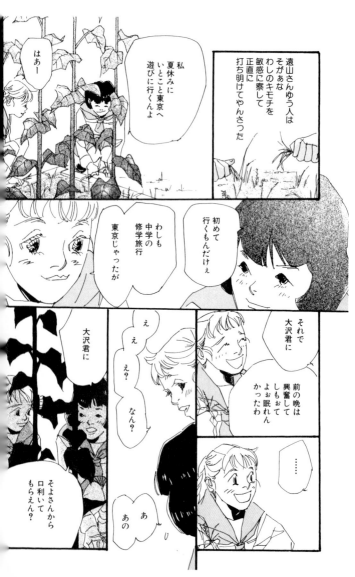

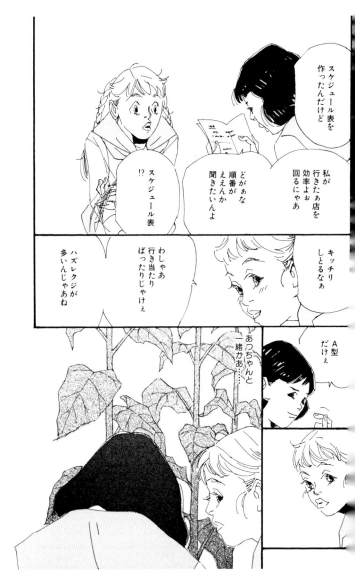

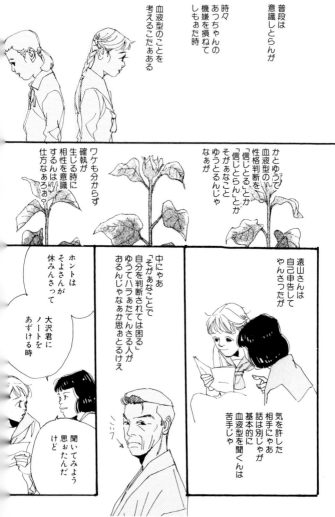

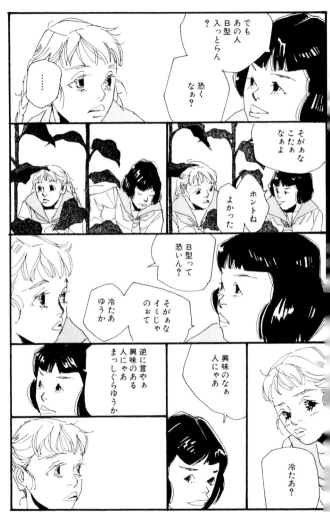

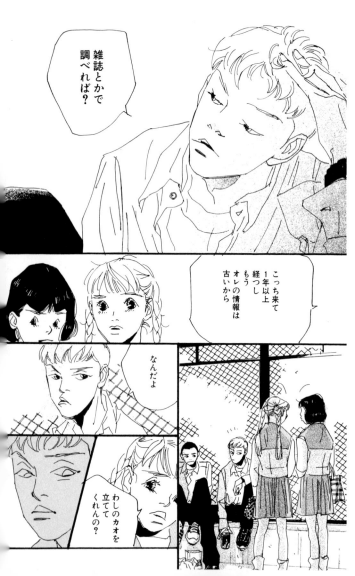

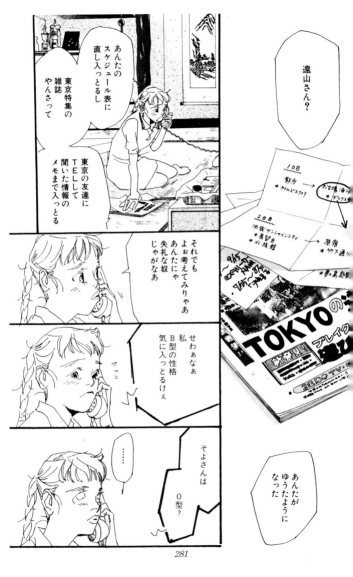

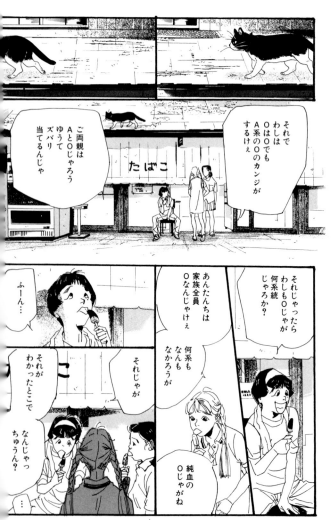

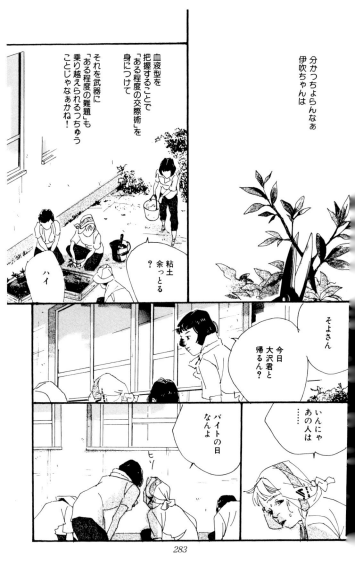

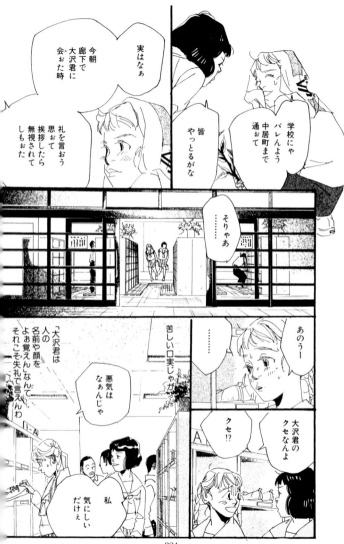

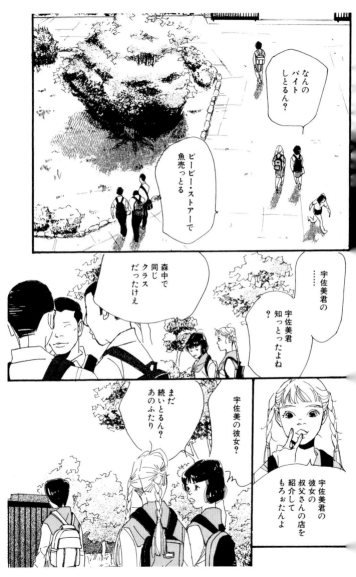

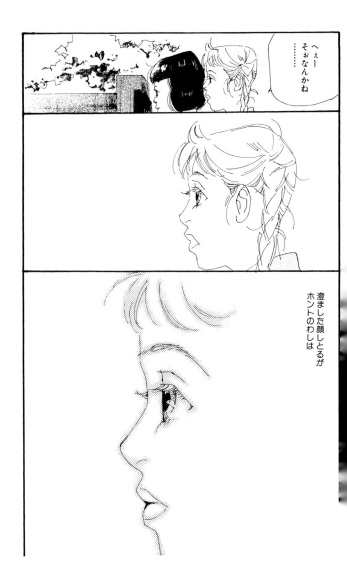

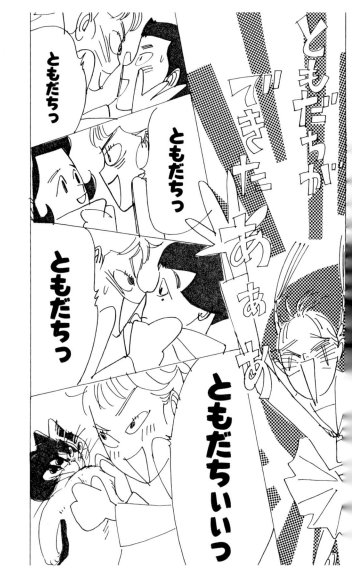

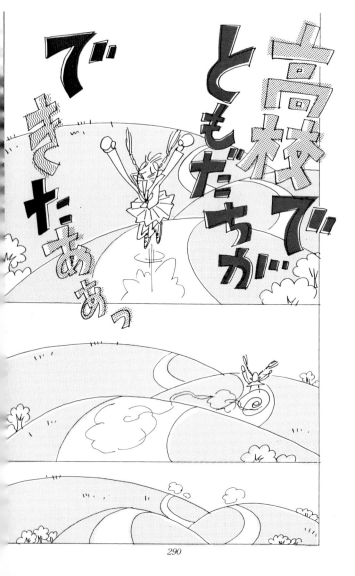

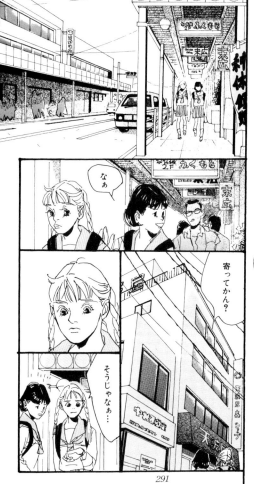

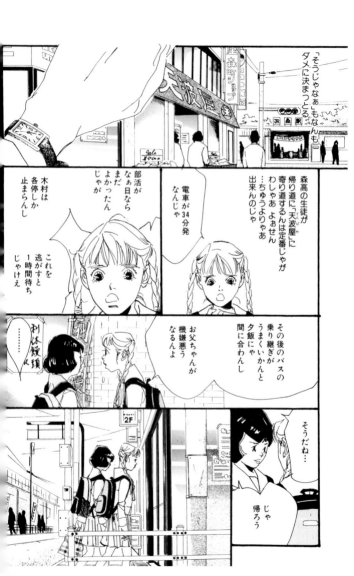

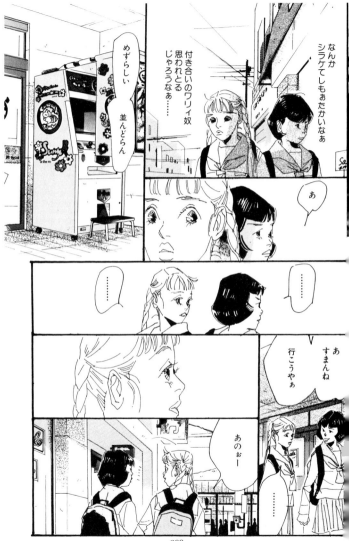

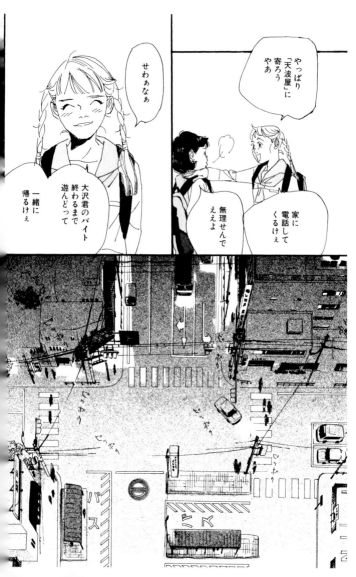

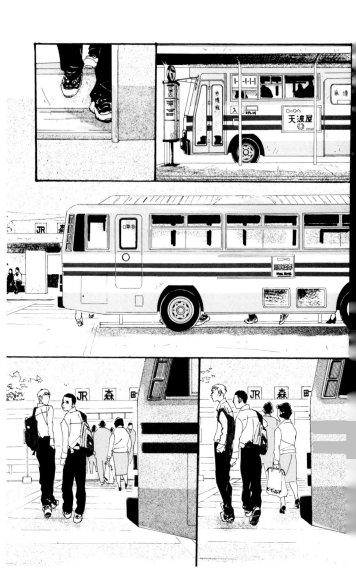

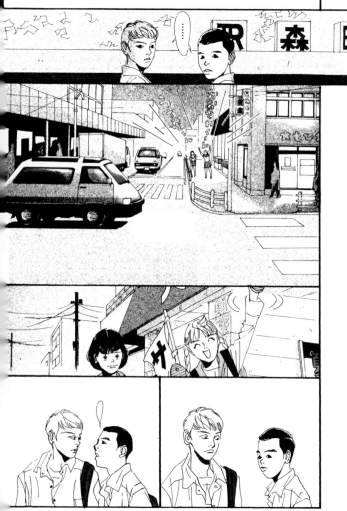

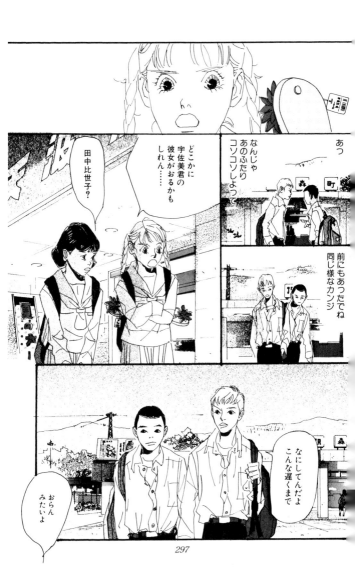

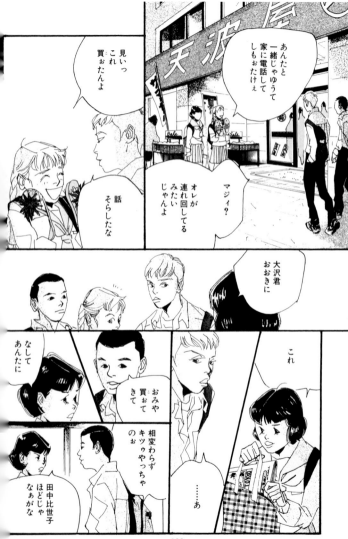

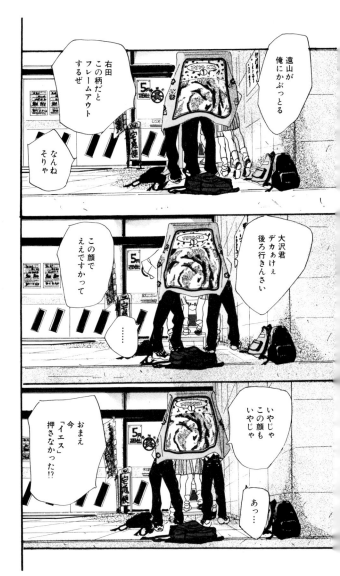

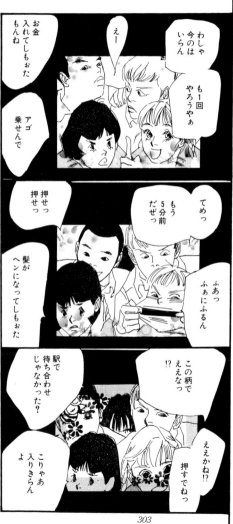

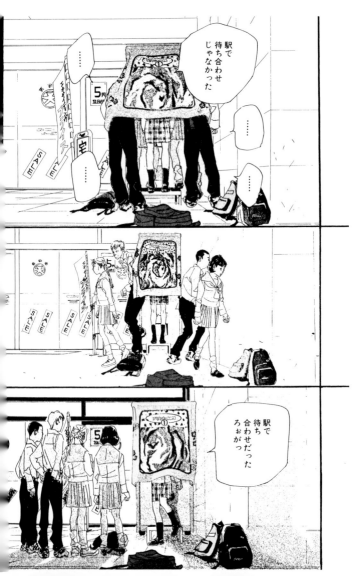

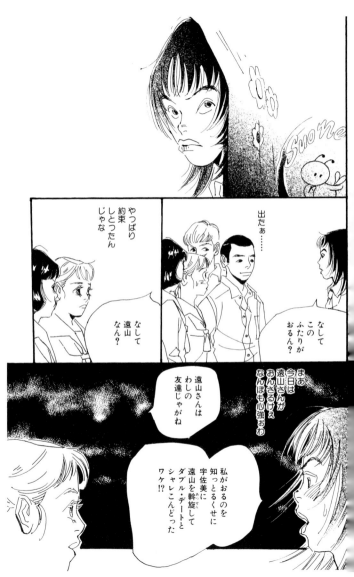

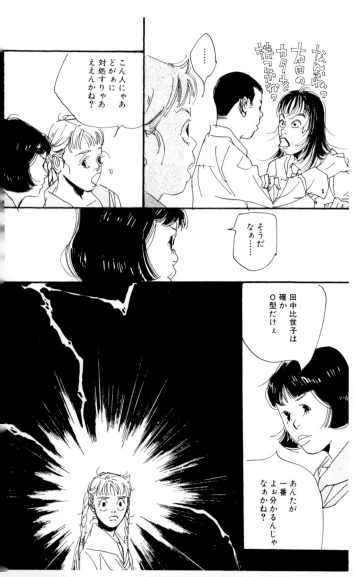

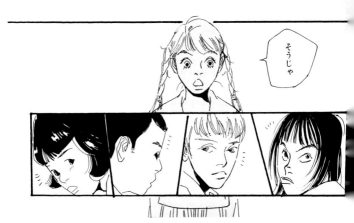

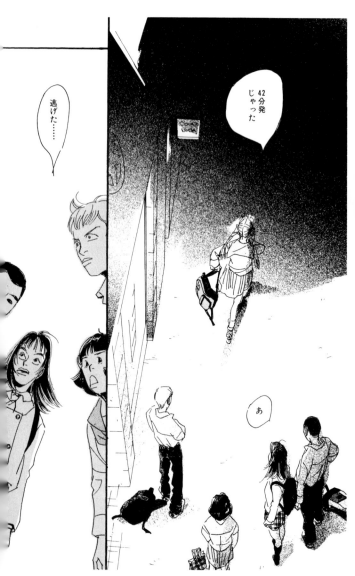

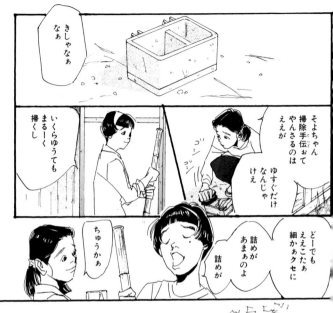

◇初出◇

天然コケッコー scene29〜36…コーラス1997年 3 月号〜 4 月号・6 月号〜11月号

(収録作品は、1997年12月・1998年 5 月に、集英社より刊行されました。)

 集英社文庫(コミック版)

天然コケッコー 5

2003年10月22日　第1刷
2018年 4月29日　第6刷

定価はカバーに表示してあります。

著　者　　くらもちふさこ

発行者　　北　畠　輝　幸

発行所　　株式会社　集　英　社
　　　　　東京都千代田区一ツ橋2-5-10
　　　　　〒101-8050

　　　　　　　【編集部】03 (3230) 6326
　　　　電話【読者係】03 (3230) 6080
　　　　　　　【販売部】03 (3230) 6393 【書店専用】

印　刷　　大日本印刷株式会社

本書の一部あるいは全部を無断で複写複製することは、法律で認められた場合を除き、著作権の侵害となります。また、業者など、読者本人以外による本書のデジタル化は、いかなる場合でも一切認められませんのでご注意下さい。

造本には十分注意しておりますが、乱丁・落丁(本のページ順序の間違いや抜け落ち)の場合はお取り替え致します。購入された書店名を明記して小社読者係宛にお送り下さい。送料は小社負担でお取り替え致します。但し、古書店で購入したものについてはお取り替え出来ません。

© F.Kuramochi 2003　　　　　　　　　　　Printed in Japan
　　　　　　　　　　　　　　　　ISBN4-08-618108-8 C0179